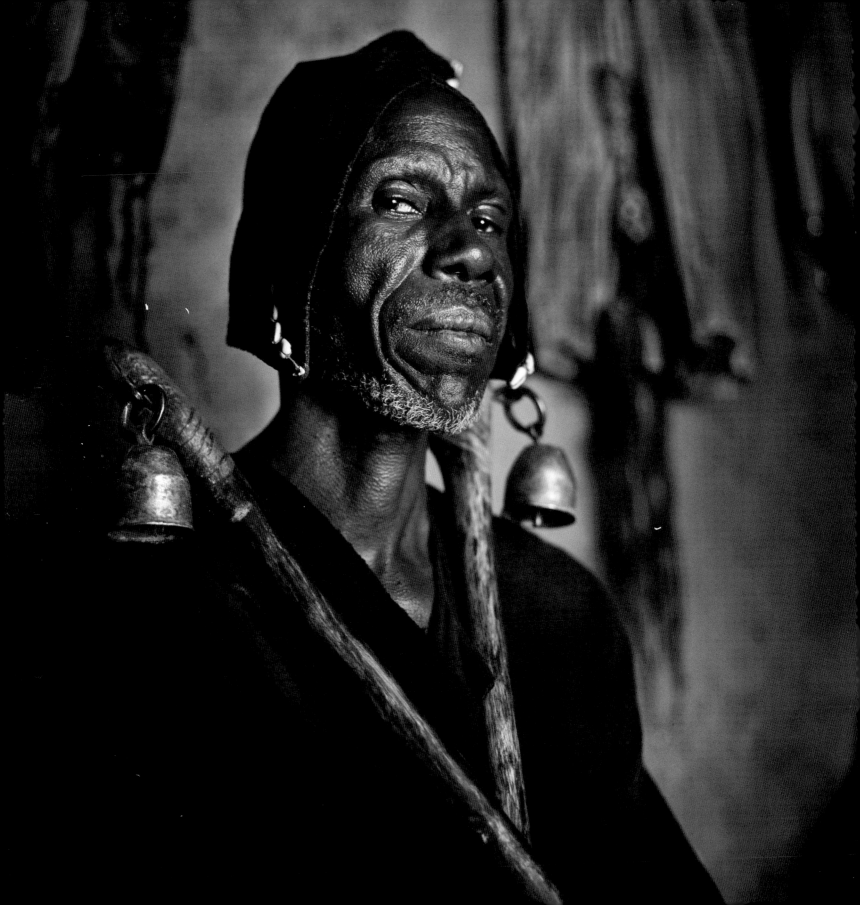

IMAGO MUNDI XIX

# BORI

## GUÉRISSEURS DE L'ÂME | HEALERS OF THE SOUL

PHOTOGRAPHIES | PHOTOGRAPHY

### CAROLINE ALIDA

INTRODUCTION

### ADELINE MASQUELIER

CONTINENTS

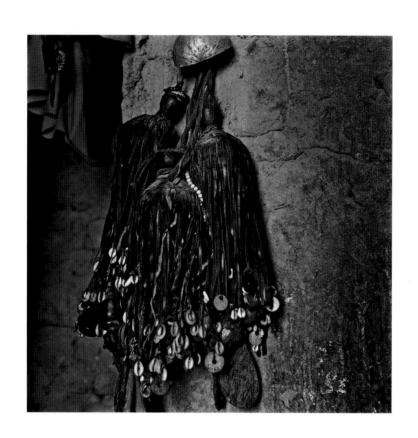

Tout ce qui est visible confine à l'invisible

L'audible confine à l'inaudible

Le palpable à l'impalpable

Et peut-être le concevable confine-t-il à l'inconcevable.

All the visible touches the invisible,

The audible the inaudible,

The tangible the intangible,

And perhaps the conceivable the inconceivable.

*Lama Anagarika Govinda*

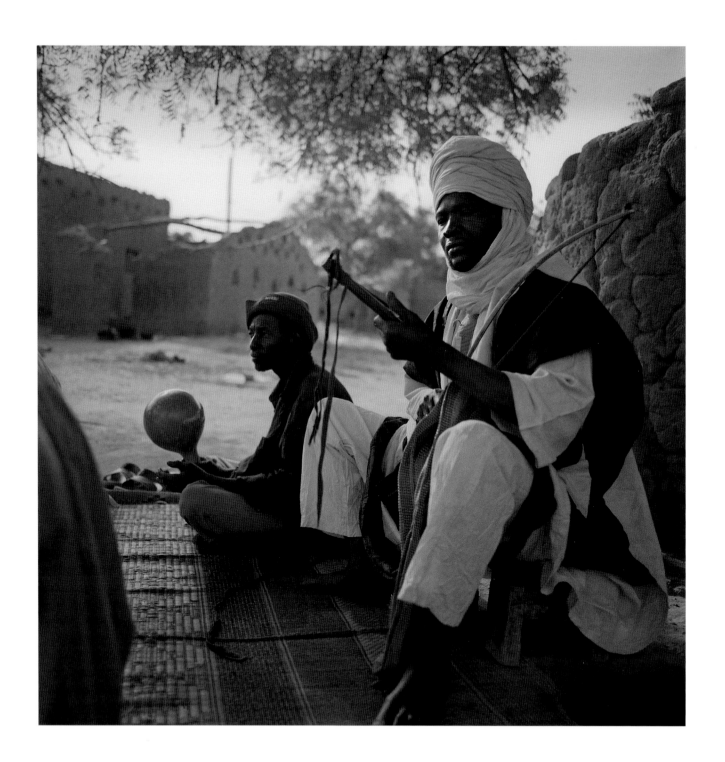

# BORI
Adeline Masquelier

Le *bori* est un culte basé sur la possession. Au Niger, le terme *bori* renvoie au fait d'être possédé par un esprit, mais il peut aussi faire référence aux esprits qui envahissent périodiquement les corps humains au cours de rituels spectaculaires et hauts en couleur désignés en langue haoussa – une des principales du Niger – sous le nom de *wasani*. Certaines nuits, le fracas des tambours en calebasse jaillit d'entre les murs d'argile d'un enclos, noyant le bruit des radios et des télévisions. Les gens se rassemblent lentement en formant un cercle tandis que les musiciens entonnent des chants de louanges. Ces rassemblements ont lieu en l'honneur des esprits et visent à renforcer les liens entre ceux-ci et les humains. La possession dans le cadre du *bori* est comparée à l'acte sexuel au cours duquel l'adepte (ou « cheval ») devient la monture de l'esprit. Outre la métaphore équestre, les liens entre l'esprit à l'œuvre et l'humain qui lui sert d'hôte sont également associés à ceux du mariage. Les initiés au culte *bori* sont appelés « épouses » de l'esprit. Au cours de la possession, le corps humain est momentanément vidé de son âme et devient un réceptacle idéal pour les esprits désireux de prendre une forme humaine. Aussi longtemps que leur âme est absente, les hôtes n'ont pas de volonté propre. Comme une coquille vide, ils ne sentent pas la douleur, n'éprouvent aucune émotion et n'auront aucun souvenir de l'expérience une fois que la possession aura pris fin. Tout ce que les hôtes diront ou feront au cours de la possession sera attribué à l'entité extérieure qui a pris le contrôle de leur corps.

Les musiciens qui louent les esprits pendant les *wasani* se situent tout en bas de l'échelle sociale. Comme les bouchers et les forgerons, ils font partie d'une caste. Qu'ils jouent du *goge* (viole à une corde), du *kwarya* (tambour composé d'une calebasse) ou du *gindama* (gourde faisant office de hochet), les jeunes musiciens apprennent le métier de leur père. Ils ont recours à la musique instrumentale aussi bien qu'aux chants pour induire la transe chez les adeptes. La combinaison des mots et de la mélodie est censée transcender les frontières du monde des hommes ; elle est littéralement l'écho des voix des esprits. Quoique méprisés, les musiciens du *bori* sont également redoutés pour leur maîtrise du langage. La musique du *bori* ne fait appel ni à un langage ni à un son ordinaires. C'est une forme d'expression magique et, lorsqu'elle est bien exécutée, les esprits invités à posséder leurs hôtes sont incapables d'y résister.

# BORI
Adeline Masquelier

*Bori* is a religion based on spirit possession. In Niger the term *bori* means the act of being possessed by a spirit, but it can also refer to the spirits who periodically invade human bodies during theatrical and colourful rituals known in Hausa—one of the major languages of Niger—as *wasani*. On certain nights the sharp clatter of calabash drums bursts from the mud walls of a compound, drowning the noises of radios and televisions. People slowly gather in a circle as musicians sing praise songs. These gatherings are performances held to honour the spirits and strengthen the bonds they share with humans. Possession in *bori* is metaphorically equated with the sexual act, wherein the devotee (or "horse") is mounted by the spirit. In addition to the equestrian theme, the trope of marriage also colours the relations between possessing spirit and human host. Initiates into *bori* are called "brides" of the spirits. During possession, the human body is emptied of its soul, and becomes the ideal receptacle for spirits striving to take on a human shape. As long as their souls are gone, hosts have no will of their own. Like a shell emptied of its contents, they sense no pain, feel no emotion, and will remember nothing of the experience once possession is over. Whatever the hosts say or do during possession will be attributed to the external entity that has taken hold of their bodies.

Musicians who praise the spirits during *wasani* occupy the lowest end of the social spectrum. Like butchers and blacksmiths, they are part of a caste. Whether they play the one-string fiddle (*goge*), the calabash drum (*kwarya*) or the gourd (*gindama*), young musicians learn the trade from their fathers. They rely on both instrumental and vocal music to induce a trance in devotees. The combination of words and melody is thought to transcend the bounds of human experience, and literally echo the voices of the spirits. Although despised, *bori* musicians are also feared for their mastery over speech. *Bori* music is neither ordinary speech nor ordinary sound. It is a form of magical utterance, which, when played well, cannot be resisted by the spirits invited to possess their hosts.

Les esprits sont omniprésents dans la vie de leurs adeptes. Selon une légende bien connue, ils sont les descendants des jumeaux perdus d'Adam et Ève. Ce couple originel, qui avait eu cinquante paires de jumeaux, avait chaque fois caché au créateur le plus beau des deux, de crainte qu'il ne l'emporte. Dieu châtia les parents méfiants en rendant leurs cinquante jumeaux favoris à jamais invisibles. Comme le vent auquel ils sont parfois comparés, les esprits sont fluides, insaisissables et capricieux. On ne peut les voir, mais ils exercent une influence tangible sur les hommes. Ils sont privés de corps mais peuvent changer de forme pour se matérialiser dans diverses créatures comme un âne ou une vieille femme. Ils apparaissent dans les rêves pour offrir des conseils, dévoiler l'avenir ou livrer une recette médicinale. Ceux qui rêvent des esprits les décrivent souvent comme des êtres extraordinairement beaux, dotés d'un teint clair, de grands yeux et de longs cheveux tombant jusqu'aux chevilles.

Quoiqu'ils viennent de la brousse et soient souvent appelés « les gens de la brousse », les esprits jouent un rôle central dans le bien-être des familles, des communautés et parfois de régions entières. Ils sont censés causer et guérir une large gamme de maladies. Ils peuvent provoquer mais aussi empêcher la sécheresse, la famine et les épidémies. Ils protègent les hommes contre diverses menaces y compris les accidents de la route et le chômage mais, quand ils se sentent négligés ou insultés, ils peuvent également les punir en dirigeant la foudre sur leur maison, en rendant les femmes stériles ou en faisant péricliter les affaires. Bref, ce sont des êtres puissants qui interviennent couramment dans la vie quotidienne, pour le meilleur ou pour le pire. Cependant, tous les esprits ne sont pas apprivoisés dans le cadre du *bori* ; certains choisissent de rester à jamais sauvages. Ceux qui entrent dans le panthéon du *bori* acquièrent une identité sociale complexe. Chaque esprit a un nom, une famille, ainsi qu'un ensemble de caractéristiques personnelles (aussi bien morales que physiques). Au cours du rituel de possession, ces caractéristiques particulières se manifestent à travers les hôtes possédés. Certains esprits marchent, d'autres courent ou sautent tandis que d'autres encore boitent. Les uns poussent des hurlements, les autres restent silencieux. Qu'ils jouent avec le feu, quémandent du parfum et du maquillage ou empoignent les enfants pour les exhiber, les esprits du *bori* dévoilent leur véritable identité de façon théâtrale durant les *wasani*.

Spirits are omnipresent in the lives of their devotees. According to a well-known legend, they are descended from the lost twins of Adam and Eve's fifty sets of twins. When Adam and Eve hid their most beautiful children from their creator, fearing that he would take them away, God punished the mistrustful parents by making the special twins—all fifty of them—forever invisible. Like the wind to which they are sometimes compared, spirits are fluid, elusive, and capricious. They cannot be seen, but exert a tangible influence over people. They lack a fleshy body, but can shape-shift to materialize as various creatures such as a donkey or an old woman. They appear in people's dreams to offer guidance, insight into the future, or medicinal recipes. Those who dream of spirits often describe them as extraordinarily beautiful beings endowed with fair complexion, big eyes, and long hair that stroke their ankles.

Although they come from the bush and are sometimes referred to as "people of the bush", spirits are centrally implicated in the well-being of households, communities, and sometimes entire regions. They are believed to both cause and cure of a wide array of illnesses. They provoke yet also prevent drought, famine, and epidemics. They protect people from various threats, including road accidents and unemployment; but when feeling neglected or insulted, they can just as well punish by throwing lightning on homes, making women infertile, or causing businesses to fail. In short they are powerful beings who routinely intervene for better or for worse in people's lives. Not all spirits are domesticated in the arena of *bori*, however; some choose to remain forever wild. Those who become part of the *bori* pantheon acquire complex social identities. Each spirit has a name, a family, as well as a set of personal (moral as well as physical) characteristics. During possession these distinct characteristics are displayed by possessed hosts. Some spirits walk, others run or jump, and yet others are lame. Some of them emit loud screams, others remain silent. Whether they play with fire, ask for perfume and makeup, or grab children to parade them around, *bori* spirits theatrically display their true identities during *wasani*.

Powerful as they may be, spirits need humans. They depend on people for their sustenance, just as people need them to remain safe, healthy, and prosperous. Tradition has it that the land was originally inhabited by spirits who dwelled in caves, trees, hills, or termite mounds. Spirits

Aussi puissants soient-ils, les esprits ont besoin des humains. Ils dépendent d'eux pour leur subsistance tout comme les hommes ont besoin d'eux pour conserver la vie, la santé et la prospérité. Selon la tradition, à l'origine, le pays était habité par des esprits qui résidaient dans les grottes, les arbres, les collines ou les termitières. Les esprits aidèrent les premiers habitants à créer des communautés prospères en leur fournissant une protection contre les incursions de leurs ennemis ainsi que contre les mauvaises récoltes et autres menaces potentielles. En échange de la protection qu'ils recevaient, les humains répandaient le sang d'animaux sacrificiels (des coqs, des chèvres et, plus rarement, des bœufs) afin que les esprits soient toujours rassasiés et satisfaits. Ils construisirent des demeures à leur intention – une simple pierre au pied d'un arbre, un autel fait de pierres disposées en cercle ou une hutte d'argile à toit de chaume. Les hommes prêtèrent aussi leur corps aux esprits au cours de séances de possession afin que ceux-ci, qui n'ont ni corps ni voix propre, puissent prendre une forme tangible et, pour un court moment au moins, communiquer directement avec leurs partenaires humains. Aujourd'hui, les adeptes du *bori* restent fidèles à ces pratiques. Consacrer des animaux aux esprits avant de les immoler reste un moyen essentiel de renouveler le lien séculaire entre les humains et les « gens de la brousse ». En tant qu'acte sacré accompli exclusivement par des prêtres masculins, le sacrifice joue un rôle de premier plan dans les rituels du *bori* tout en contribuant à assurer la subsistance des communautés : tandis que les esprits sont censés se nourrir du sang de l'animal sacrifié, les humains consomment sa chair. Les animaux ne sont pas sacrifiés gratuitement ; ils sont offerts aux esprits pour réaffirmer une vérité : les hommes ne font couler le sang qu'avec l'approbation de l'esprit et pour assurer leur survie.

À Dogondoutchi, Tahoua, Agadez et ailleurs, servir les esprits équivaut à pratiquer le *bori*. On peut servir les esprits en satisfaisant leurs demandes en matière d'offrandes, en suivant le code de conduite strict qu'ils imposent à leurs disciples et en se laissant posséder par eux. Les hommes et les femmes qui deviennent des *yan bori* ou « enfants du *bori* » croient qu'ils ont été choisis par les esprits en tant qu'intermédiaires entre le monde des humains et le monde parallèle des esprits. Certains ont hérité leurs esprits d'un membre décédé de leur parenté. D'autres, frappés par une maladie apparemment incurable, voient dans celle-ci un appel à faire partie du *bori*. Dans les deux cas, ce ne sont pas les êtres

assisted the first human inhabitants in establishing prosperous communities by providing protection against enemy raids, as well as crop failure, and other threatening events. In exchange for the protection they received, people shed the blood of sacrificial animals (roosters, goats, and more rarely oxen) to keep the spirits satiated and content. They built homes for the spirits—a simple stone at the foot of a tree, a circular altar of stones, or a mud hut with a thatched roof. And they lent their bodies to the spirits during possession ceremonies, so that the spirits, who have no bodies or voices of their own, could assume a tangible form, and for a short while at least, communicate directly with their human counterparts. Today *bori* devotees still engage in these activities. Dedicating animals to the spirits before immolating them remains a crucial means of renewing the bond established long ago between humans and the "people of the bush". As a sacred act performed exclusively by male priests, sacrifice plays a foremost role in *bori* rituals, even as it participates in the sustenance of communities: while spirits supposedly feed on the blood of the slaughtered animal, humans cook and consume its flesh. Animals are not sacrificed needlessly; they are offered to the spirits to reaffirm the truth that people shed blood only with the spirit's approval, and to survive.

In Dogondoutchi, Tahoua, Agadez and elsewhere, to serve the spirits is to do *bori*. One can serve the spirits by satisfying their requests for offerings, following the strict code of conduct they impose on their followers, and being possessed by them. Men and women who become *'yan bori*, or "children of *bori*", believe they have been chosen by the spirits to act as mediators between the world of humans and the parallel world of spirits. Some of them have inherited their spirits from a deceased kin. Others, upon suffering from a seemingly incurable illness, take their condition as a call to join *bori*. Either way, it is not people who choose to become mediums, but rather spirits who, through their capacity to cause and cure affliction in humans, supposedly compel people to commit to a lifetime of servitude in *bori*. Healing, in the *bori* sense, is therefore a matter of seeking forgiveness from a spirit and nurturing one's relationship to that spirit through periodic offerings of sacrificial blood, perfume, and so on. Because one must continuously negotiate the terms of one's relationship to a spirit, getting well can be a lifelong exercise, during which a devotee learns to interpret problems (as well as positive happenings) through the lens of *bori*.

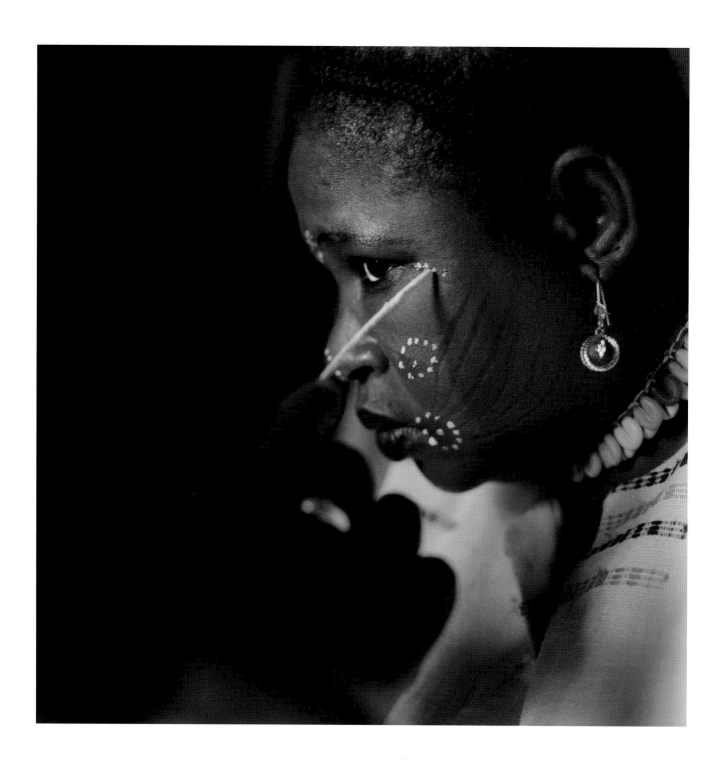

humains qui choisissent de devenir médiums mais les esprits qui, à travers leur capacité à causer ou à guérir des maux chez les humains, sont supposés obliger ces derniers à s'engager à les servir toute leur vie dans le cadre du *bori*. La guérison, dans le sens du *bori*, consiste dès lors à chercher le pardon d'un esprit et à nourrir sa relation avec lui à travers des offrandes périodiques de sang sacrificiel, de parfum, etc. Étant donné que les termes de la relation avec un esprit doivent sans cesse être renégociés, conserver une bonne santé peut être l'exercice de toute une vie, au cours de laquelle l'adepte apprend à interpréter les problèmes (ainsi que les événements heureux) à travers le prisme du *bori*.

Aujourd'hui, les personnes désireuses de s'initier au *bori* sont de moins en moins nombreuses, en dépit des bénéfices présumés (santé, récoltes abondantes, etc.) qui sont accordés à ceux qui servent fidèlement les esprits. Plus de 95 % des Nigériens se considèrent comme musulmans. Ils prient cinq fois par jour, donnent des noms musulmans à leurs enfants, ne mangent que de la viande *halal* – c'est-à-dire abattue selon des règles précises – et évitent la compagnie des adeptes du *bori*. Ils ne contestent pas l'existence des esprits – désignés dans le Coran sous le nom de *djinns* (génies) et considérés comme des créatures malveillantes nées du feu. En fait, nombre d'entre eux cherchent activement à écarter leurs attaques potentielles en achetant des amulettes protectrices contenant des sourates du Coran. Cependant, contrairement à ceux qui croient qu'il faut permettre aux esprits d'entrer dans le corps des humains et de prendre possession d'eux, la plupart des musulmans condamnent le *bori* en tant que pratique immorale n'ayant pas sa place dans la société nigérienne. Ils considèrent les esprits du *bori* comme des forces sataniques incitant les croyants à négliger les enseignements du Coran.

La diffusion de l'Islam a entraîné des changements irréversibles dans cette région d'Afrique de l'Ouest. Les prêtres et les prêtresses du *bori* qui occupaient autrefois des positions sociales importantes ont été relégués aux marges de la société. Ils sont considérés comme primitifs et archaïques par leurs concitoyens musulmans même si, paradoxalement, leurs services sont requis en temps de crise – quand une mystérieuse maladie frappe une famille, quand la foudre s'abat ou quand l'âme d'un enfant est dérobée par un sorcier. Résolus à limiter le rôle des praticiens du *bori*, les dirigeants religieux musulmans ont interdit les rituels qui avaient lieu traditionnellement pour purger les villages des influences néfastes

Today fewer and fewer people are willing join *bori*, despite the supposed benefits (health, abundant harvests, and so on) bestowed on those who faithfully serve the spirits. Over 95% of Nigeriens consider themselves Muslim. They pray five times a day, give Muslim names to their children, eat exclusively *halal*—properly slaughtered—meat, and avoid the company of *bori* devotees. They do not deny the existence of spirits—described in the Quran as *djinns* (genies), mischievous creatures born of fire. In fact many Nigeriens actively seek to deflect potential spirit attacks by purchasing protective amulets made from verses of the Quran. Yet unlike those who believe that spirits should be allowed to enter people's bodies and take control of them, most Muslims condemn *bori* as an immoral practice that has no place in Nigerien society. They speak of *bori* spirits as satanic forces that tempt people into disregarding the teachings of the Quran.

The spread of Islam has provoked irreversible changes in this region of West Africa. *Bori* priests and priestesses who once occupied important social positions have been relegated to the margins of society. They are seen as crude and unprogressive by their Muslim fellow citizens, even if, paradoxically, their services are requested in times of crisis—when a mysterious illness hits a household, when lightning strikes, or a child's soul is "stolen" by a sorcerer. Intent upon limiting the role of *bori* practitioners, Muslim religious leaders have banned rituals that were traditionally performed to purge villages from malevolent influences and ensure abundant rains. In some communities they have destroyed altars and objected to the public performance of possession ceremonies. They virulently criticize the curative methods of *bori* healers, and urge Muslims to avoid any participation in "pagan" rites.

There are significant differences in the way *bori* is practised from one region to the next. The town of Dogondoutchi, in southern Niger, has long been known as a stronghold of "fetishism" owing to the vibrant practices of spirit possession taking place there. Today, however, increasingly fewer residents serve the spirits through the forum of *bori*. Youths avoid participation in what they consider to be backward, "heathen" traditions. Possession ceremonies nonetheless remain public events staged for the benefit of everyone, including those who profess to shun *bori*. In the northern cities of Agadez and Arlit, *bori* is less conspicuous. Altars are not visibly displayed in public spaces.

et obtenir des pluies abondantes. Dans certaines communautés, ils ont détruit les autels et s'opposent au déroulement public des cérémonies de possession. Ils critiquent avec virulence les méthodes curatives des guérisseurs du *bori* et recommandent vivement aux musulmans d'éviter toute participation à ces rites « païens ».

La manière de pratiquer le *bori* varie considérablement d'une région à l'autre. La ville de Dogondoutchi, dans le sud du Niger, est connue de longue date comme un bastion du « fétichisme » en raison de la vitalité des pratiques de possession qui y ont lieu. Aujourd'hui cependant, les habitants qui servent les esprits dans le cadre du *bori* sont de moins en moins nombreux. Les jeunes évitent de participer à ce qu'ils considèrent comme des traditions arriérées et païennes. Les cérémonies de possession restent néanmoins des événements publics organisés dans l'intérêt de tous, y compris de ceux qui déclarent s'abstenir de tout lien avec le *bori*. Dans les villes du nord comme Agadez et Arlit, le *bori* est plus discret. Les autels sont absents de l'espace public. Le déroulement des représentations rituelles, les chants utilisés pour provoquer la transe des adeptes, les vêtements associés à chaque esprit et la composition du panthéon des esprits du *bori* présentent des variantes d'un village à l'autre au sein d'une même région. Cela n'empêche pas les médiums de voyager pour assister aux *wasani* (et occasionnellement pour les superviser) dans d'autres régions du Niger et même au Nigéria ou au Ghana.

Pour les adeptes du *bori*, la prière musulmane, qui interrompt périodiquement les activités et rythme la vie quotidienne, signifie aujourd'hui une perte, perte de tradition et perte de ce qui était autrefois une authentique valeur. C'est parce que les hommes n'assurent plus le soutien des esprits, affirment les adeptes du *bori*, qu'ils ont du mal à joindre les deux bouts et que leurs enfants tombent malades. En attribuant une épidémie de méningite ou une sécheresse catastrophique à l'abandon des rituels qui assuraient autrefois la protection contre les menaces extérieures, les guérisseurs du *bori* tentent de prouver l'utilité de leurs traditions face à l'opposition religieuse. Leur autorité est parfois mise en question, mais ils rendent néanmoins des services importants au sein des communautés locales : ils fabriquent des amulettes protectrices, pratiquent la divination, supervisent l'initiation des nouveaux adeptes du *bori*, aident les membres de leur communauté à trouver le pardon d'un

Variations in the structure of ritual performances, in the songs performed to bring about a trance in devotees, in the clothing associated with each spirits, and in the composition of the pantheon of *bori* spirits, exist from one village to another in the same region. This does not prevent spirit mediums from travelling to attend (and occasionally supervise) *wasani* in other regions of Niger, Nigeria, or even as far away as Ghana.

For *bori* devotees, Muslim prayer, which periodically interrupts activities and sets the tempo of daily life, is now equated with the loss of tradition and what was once authentic value. It is because people no longer secure the support of spirits, *bori* devotees claim, that they struggle to make ends meet and their children are sick. By attributing a meningitis epidemic or a catastrophic drought to the abandonment of rituals that once ensured protection against external threats, *bori* healers affirm the viability of their traditions in the face of religious opposition. Their authority is often questioned, but they nonetheless provide important services in local communities: they manufacture protective amulets, perform divination, supervise the initiation of new *bori* devotees, help people seek forgiveness from an offended spirit, and provide treatment for a variety of ills ranging from headaches to insomnia to paralysis. Infertility and the failure to bring healthy children into the world are often attributed to spirits who have been wronged or ignored. *Bori* healers, through their capacity to negotiate the terms of people's relations to spirits, play a vital role in the reproductive lives of women. Women who cannot conceive, experience miscarriages, or produce children who do not survive infancy discreetly seek the services of *bori* healers knowing quite well, in some cases, that their husbands disapprove. Those who live in polygynous households, and must compete with other wives for their husbands' attention, purchase amulets and other medicines that strengthen husbandly love and ensure the viability of marriages.

Although they have been marginalized in recent years, *bori* healers continue to make a living by making offering to spirits on behalf of other people, diagnosing afflictions, and providing treatments for a variety of illnesses ranging from severe conditions (mental illness, paralysis, and so on) to mild ones (such as headaches, or lack of appetite). The medicines they dispense are not just curative, but can also be

esprit offensé et offrent un traitement approprié à une grande variété de maladies allant du mal de tête à l'insomnie en passant par la paralysie. La stérilité et l'incapacité à mettre au monde des enfants sains sont souvent attribuées à des esprits ayant été lésés ou négligés. Les guérisseurs du *bori*, grâce à leur capacité à négocier les termes des relations entre les humains et les esprits, jouent un rôle essentiel dans la vie des femmes en tant que génitrices. Celles qui ne peuvent concevoir, qui font une fausse couche ou dont les enfants meurent en bas âge cherchent discrètement les services des guérisseurs du *bori* tout en sachant bien, dans certains cas, que leur démarche ne plaît pas à leur époux. Celles qui vivent dans une famille polygame et sont en compétition avec d'autres femmes pour obtenir l'attention de leur mari achètent des amulettes et d'autres charmes qui renforcent l'amour du mari et assurent la durabilité de leur mariage.

Quoiqu'ils aient été marginalisés ces dernières années, les guérisseurs du *bori* continuent à gagner leur vie en faisant des offrandes aux esprits de leurs patients, en diagnostiquant des affections et en fournissant des traitements à divers maux tantôt graves (maladie mentale, paralysie, etc.) tantôt bénins (mal de tête ou manque d'appétit). Les thérapies qu'ils dispensent ne sont pas seulement curatives ; elles peuvent être préventives et protectrices. Les gens s'adressent à eux lorsqu'ils suspectent un voisin jaloux de les avoir ensorcelés, lorsqu'ils veulent s'assurer la protection des esprits avant un long voyage sur route ou pour que leurs enfants réussissent un examen.

L'adhésion au *bori* est ouverte aux hommes et aux femmes, même si les adeptes féminines sont les plus nombreuses. Un grand nombre d'entre elles, plusieurs fois mariées et divorcées, se caractérisent par leur instabilité sociale. Le *bori* s'adresse sans restriction à tous les membres de la société, qu'ils soient nobles ou gens ordinaires, riches ou pauvres, instruits ou illettrés. Les membres de l'élite peuvent y adhérer. La plus grande partie des adeptes sont cependant issus des marges de la société. La participation au *bori* est considérée par la plupart d'entre eux comme une profession, surtout s'ils tirent des revenus des activités exécutées dans ce cadre, comme celles de guérisseur, devin ou musicien. L'initiation au *bori* a d'importantes implications pour le nouvel adepte : il doit apprendre à vivre conformément à certaines règles morales et a l'obligation d'assister régulièrement aux *wasani* et de promouvoir de bonnes relations entre les esprits et les hommes. L'engagement dans le *bori* est souvent

preventative and protective. People turn to the *bori* adept when they suspect a jealous neighbour of having bewitched them, or when seeking the spirits' protection before a long road trip, or to ensure that their children successfully pass an exam.

Membership in the *bori* is open to men and women, although female devotees predominate. Of these women, a substantial number are socially unstable, having married and divorced several husbands. *Bori* appeals widely to all members of society, whether they are rich or poor, nobles or commoners, educated or illiterate. Elites may participate. The bulk of the membership is nevertheless drawn from the fringes of society. Participation in *bori* is seen by most devotees as a profession, especially if they derive income from their activities as healers, diviners, or musicians. Becoming initiated into *bori* has serious implications for the new adept, who must learn to live by certain moral standards, and is expected to attend *wasani* regularly, in addition to promoting good relations between spirits and people. Involvement in *bori* is often described in terms of suffering: spirits make their devotees "suffer" not only through illness and misfortune, but also by expecting them to hold costly ceremonies. Nonetheless, those who are "touched" by spirits consider themselves fortunate. Even when they derive only indirect material benefits from doing *bori*, they insist that being chosen by the spirits is a great honour. Many adepts describe possession as an intense, enriching, and empowering experience.

While possession routinely begins as an illness, not all headaches or stomach pains are caused by spirits. Only certain ailments are attributable to them. However, persistent pains that resist biomedical and Islamic treatments are often diagnosed as "illnesses of the spirits". These conditions can only be treated successfully by establishing contact with the spirits and making amends to them. This may require holding a possession ceremony; at the very least, it involves making offerings to the spirits—a live goat that will be kept in the healer's home, a generous piece of cloth, or a small bottle of perfume. Once healed, a patient can opt to join *bori* by holding an initiation ritual. This special ceremony honours the spirits, but more importantly it enables the spirits who have chosen the initiate as a host to identify themselves. Each spirit of the *bori* pantheon causes specific illnesses and misfortunes. Some provoke paralysis of the limbs, other induce madness, give eye-sores, or

décrit en termes de souffrance : les esprits font souffrir leurs adeptes non seulement par des maladies et des malheurs, mais aussi en les forçant à organiser des cérémonies coûteuses. Cependant, ceux qui sont « touchés » par les esprits s'estiment heureux. Même lorsqu'ils ne tirent que des avantages matériels indirects de la pratique du *bori*, ils insistent sur le fait qu'être choisi par les esprits est un grand honneur. Nombre d'entre eux décrivent la possession comme une expérience intense, enrichissante et conférant un certain pouvoir.

Si la possession commence habituellement par une maladie, tous les maux de tête ou d'estomac ne sont pas dus aux esprits. Seules certaines affections leur sont attribuables. Cependant, les douleurs persistantes qui résistent aux traitements biomédicaux et islamiques classiques sont souvent diagnostiquées comme des « maladies des esprits ». Ces états ne peuvent être traités avec succès qu'en établissant un contact avec les esprits et en se rachetant auprès d'eux. Cela implique parfois l'organisation d'une cérémonie de possession et nécessite, en tout cas, des offrandes aux esprits – une chèvre vivante, qui sera gardée dans la maison du guérisseur, une belle pièce de tissu ou une petite bouteille de parfum. Une fois guéri, un patient peut choisir d'adhérer au *bori* en organisant une cérémonie d'initiation. Ce rituel particulier honore les esprits mais, plus important encore, il permet à ceux qui ont choisi l'initié comme véhicule de se faire connaître. Chaque esprit du panthéon du *bori* cause un certain type de maladies et de malheurs. Certains provoquent une paralysie des membres, d'autres induisent la folie, donnent des douleurs oculaires ou produisent des éruptions, entre autres affections. Lorsqu'ils soupçonnent que le mal dont ils souffrent est lié à un esprit, les patients rendent visite à un *boka* (guérisseur) qui identifiera l'esprit responsable.

Comme les humains, les esprits sont censés être sensibles à l'attention qu'on leur porte. Ils peuvent se montrer fiers, égoïstes et vaniteux. Certains sont justes, voire généreux avec leurs adeptes, d'autres au contraire n'arrêtent pas de les tourmenter. Nombre d'esprits du *bori* sont déjà beaux et gracieux par nature, mais leur pouvoir d'attraction réside aussi dans les éblouissants costumes portés par leurs adeptes durant les cérémonies de possession. Ceux qui servent de véhicule aux esprits de la foudre portent des robes et des bonnets rouges ou noirs. Ils brandissent des herminettes garnies de cloches symbolisant leur maîtrise sur l'éclair et le tonnerre. D'autres esprits exigent de leurs « montures »

produce rashes, among other things. When suspecting that their affliction is spirit-related, patients visit a *boka* (healer), who will identify the afflicting spirit.

Like people, spirits are thought to enjoy attention. They can be proud, selfish, and vain. Some are fair, even generous with their adepts, others supposedly torment them endlessly. Many of the *bori* spirits are lovely and graceful in and of themselves, but their attraction also resides in the dazzling costumes worn by their devotees during possession ceremonies. Devotees of the spirits of lightning wear red or black robes and bonnets. They carry hatchets adorned with bells symbolizing the spirits' control over lighting and thunder. Other spirits require their hosts to wear black-and-white striped wraps, and elaborately decorated headdresses made with cowry shells; there is a rich symbolism attached to cowries. Cowries are called "eyes", and they play an important role in divination by enabling healers to see the future. Because of their resemblance to female genitals, they are also associated with fertility. Although they are no longer used as currency, they remain synonymous with wealth.

*Bori* garments are more than simple adornments whose shape and colour vary from one spirit to the next. They mediate people's relationship to the world of spirits. As they are repeatedly worn by spirits incarnated in their human vessels during *wasani*, the wrappers, robes, and

qu'ils portent des pagnes à rayures noires et blanches et des coiffes élaborées composées de cauris, éléments qui s'accompagnent d'un riche symbolisme. Ces coquillages sont appelés « yeux » et jouent un rôle important dans la divination en permettant aux guérisseurs de voir l'avenir. En raison de leur ressemblance avec le sexe féminin, ils sont aussi associés à la fécondité. Enfin, quoiqu'ils ne soient plus utilisés comme monnaie, ils restent synonymes de richesse.

Les vêtements du *bori* sont plus que de simples atours ; leur forme et leur couleur varie d'un esprit à l'autre. Ils servent d'intermédiaires dans les rapports des humains avec le monde des esprits. À force d'être portés par les esprits incarnés dans leurs montures humaines, les pagnes, les robes et les chapeaux qui constituent l'attirail du *bori* deviennent des extensions de leur propriétaire surnaturel. Acheter des vêtements pour un esprit est une étape importante dans l'établissement d'une relation viable et durable avec le monde surnaturel. C'est aux adeptes du *bori* qu'il incombe d'acquérir la garde-robe destinée à leurs esprits, mais d'autres peuvent en faire autant dans le seul but de s'assurer la protection d'un esprit particulier. Pour requérir l'aide de l'un d'entre eux, on peut se contenter de tenir le costume de celui-ci en parlant. Les vêtements d'un esprit exigent un soin particulier et doivent être manipulés avec respect. Les parties déchirées doivent être réparées et les éléments usés, remplacés. Les individus désireux d'abandonner le *bori* brûlent parfois les vêtements qu'ils ont achetés pour leurs esprits ou les abandonnent sur un tas d'immondices. Parce que leur action est une grave offense, ils savent que les représailles ne se feront pas attendre. Tout malheur s'abattant sur eux sera interprété comme une punition de la part des esprits offensés.

Comme vous le diront nombre de ses adeptes, le *bori* constitue pour eux un patrimoine. En tant que tel, il ne peut tomber dans l'oubli et doit au contraire être préservé pour les générations futures. Malgré les tentatives des dirigeants musulmans pour venir à bout des cultes de possession et effacer du paysage les signes de la présence des esprits, les guérisseurs du *bori* restent activement impliqués dans la préservation de la santé, grâce au travail qu'ils accomplissent avec les esprits. Ils sont fiers de ne pas s'être écartés de la voie tracée par leurs ancêtres et, par leur engagement quotidien dans le *bori*, affirment leur caractère indispensable dans un monde en proie aux changements.

hats that compose *bori* paraphernalia become extensions of their supernatural owners. Buying clothing for a spirit is an important step toward establishing a viable and enduring relationship with the supernatural. *Bori* devotees are responsible for acquiring a wardrobe for their spirits, but others may do so as well simply to secure a particular spirit's protection. People request a spirit's assistance by merely holding the clothing of that spirit as they speak. A spirit's clothes require special care and must be treated with respect. Torn items must be mended, and worn-out pieces replaced. Individuals wishing to leave *bori* sometimes burn the clothes they bought for their spirits, or abandon them on a rubbish pile. Because their actions are deeply offensive to the spirits, they are told to expect swift retaliation. Any misfortune befalling them will be interpreted as punishment from the affronted spirits.

Many spirit devotees will tell you that *bori* is their heritage. As such it cannot be forgotten, and instead must be preserved for the sake of future generations. Despite Muslim leaders' attempts to discourage possession and erase the signs of the spirits' presence on the landscape, *bori* healers remain actively involved in promoting health through their work with spirits. They pride themselves in not having strayed from the path of their ancestors, and through their daily engagement with *bori*, assert their indispensability in a world overcome by changes.

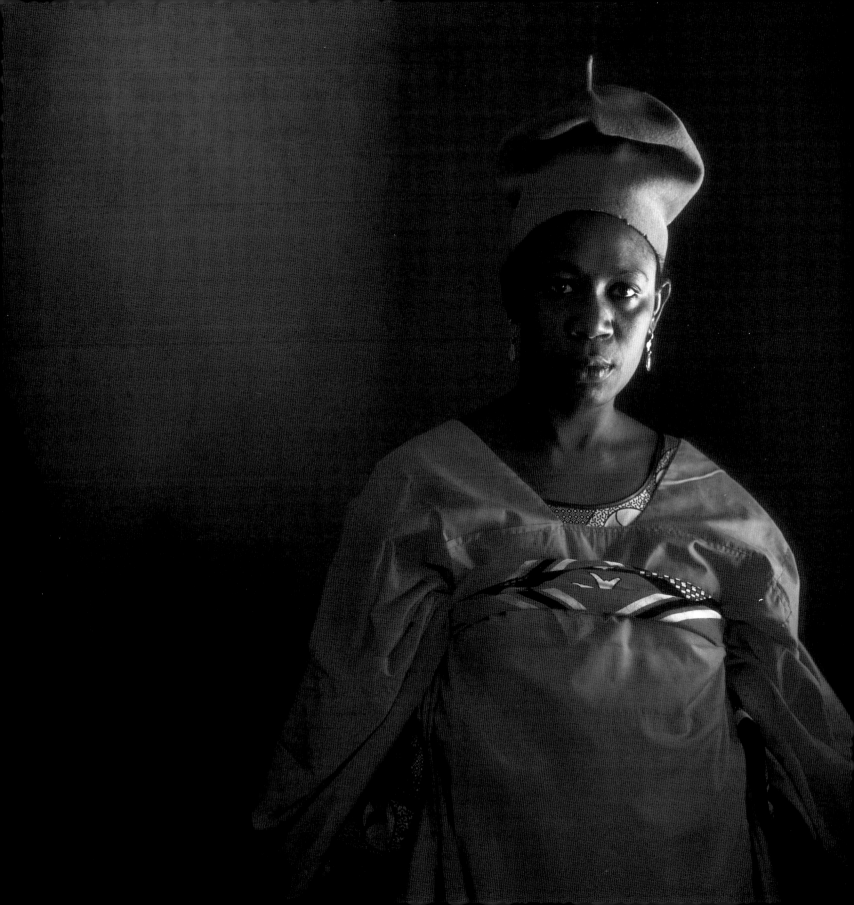

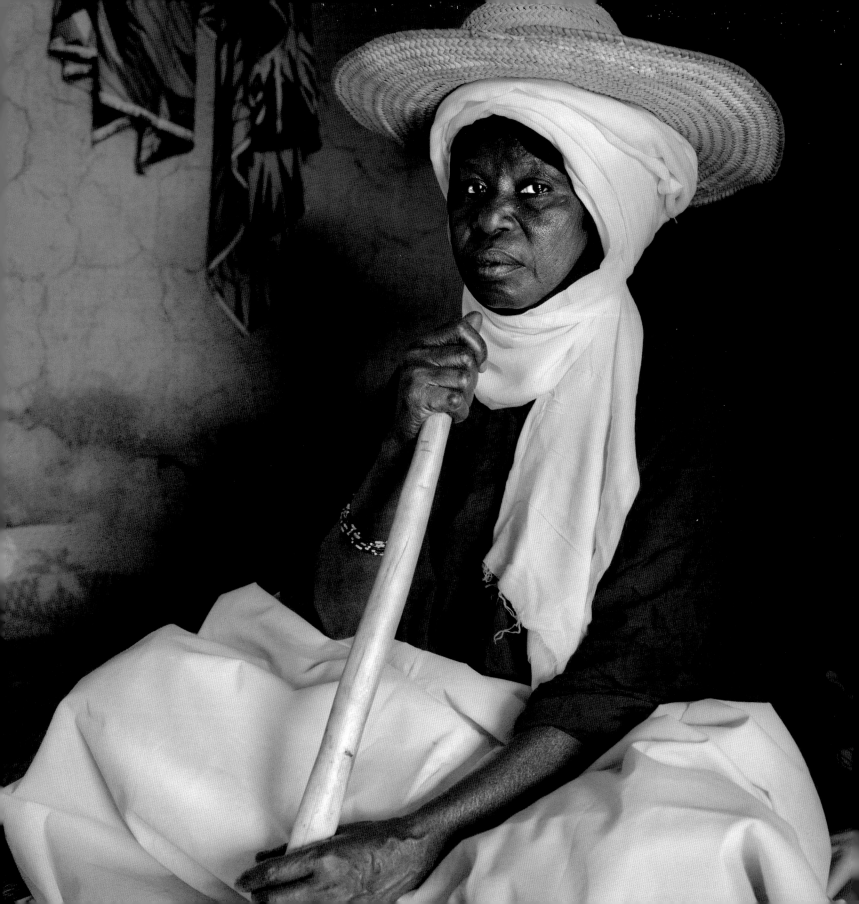

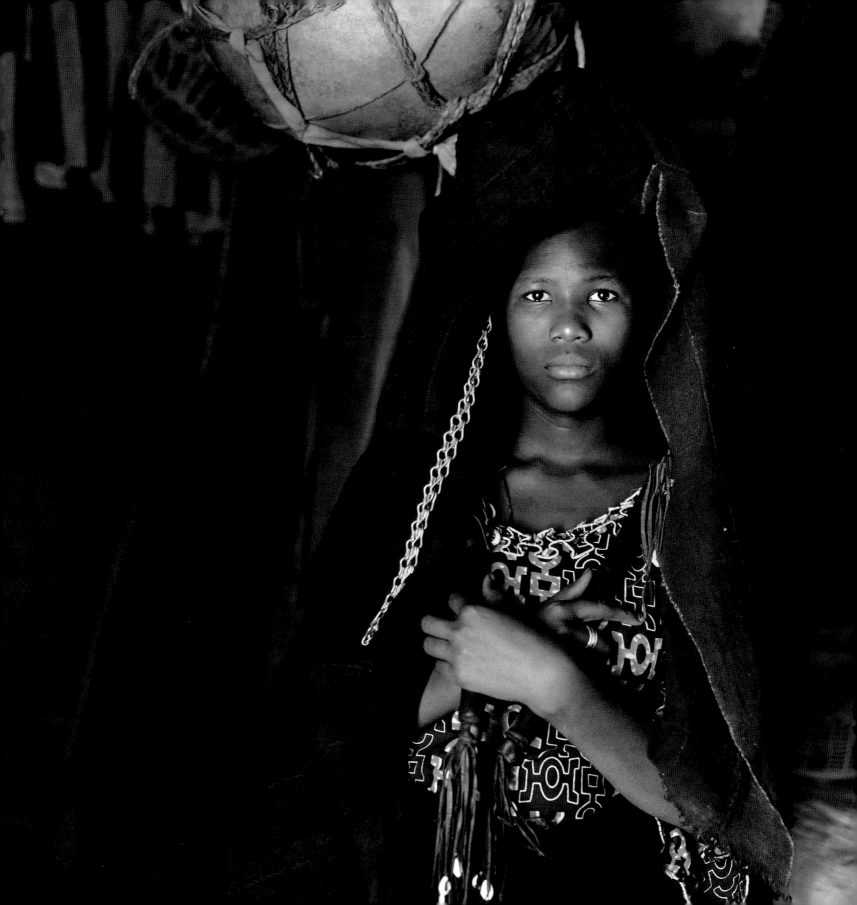

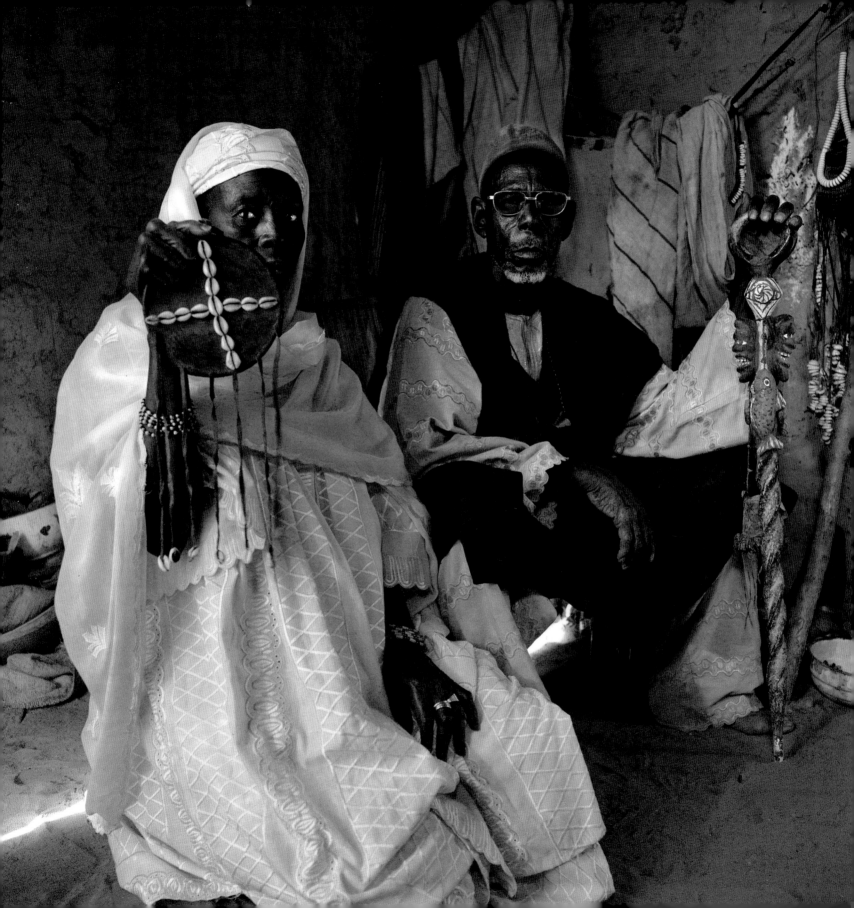

Originaire du sud du Niger, Issa est arrivé dans la ville florissante d'Arlit, située dans le nord du pays, il y a environ quarante ans, alors qu'il était encore un jeune homme. Les Français y exploitaient l'uranium. Les emplois et la prospérité qui en découle y attiraient de nombreux travailleurs issus de divers coins du pays. Il commença par être aide-cuisinier, ce qui lui assura une certaine aisance.

La réputation qu'il a acquise en tant qu'adepte du *bori* s'est propagée très loin à la ronde et il a été reconnu par le sultan d'Agadez comme *sarkin*, c'est-à-dire chef officiel. Cet homme aimable à l'allure imposante a gagné l'amitié de tous ceux qui ont franchi le seuil de sa maison.

Some 40 years ago the young Issa came from the south to the thriving town of Arlit in northern Niger, where the French were mining uranium. Job opportunities and the good pay that went with them drew many workers from different parts of the country. Issa started out as an assistant chef, which brought him a certain prosperity. He gained fame as a *bori* in a wide area around Arlit, and was recognized as official chief or *sarkin* by the sultan of Agadez. An amiable and honourable man with an imposing appearance, Issa enjoyed the friendship of everyone who passed his door.

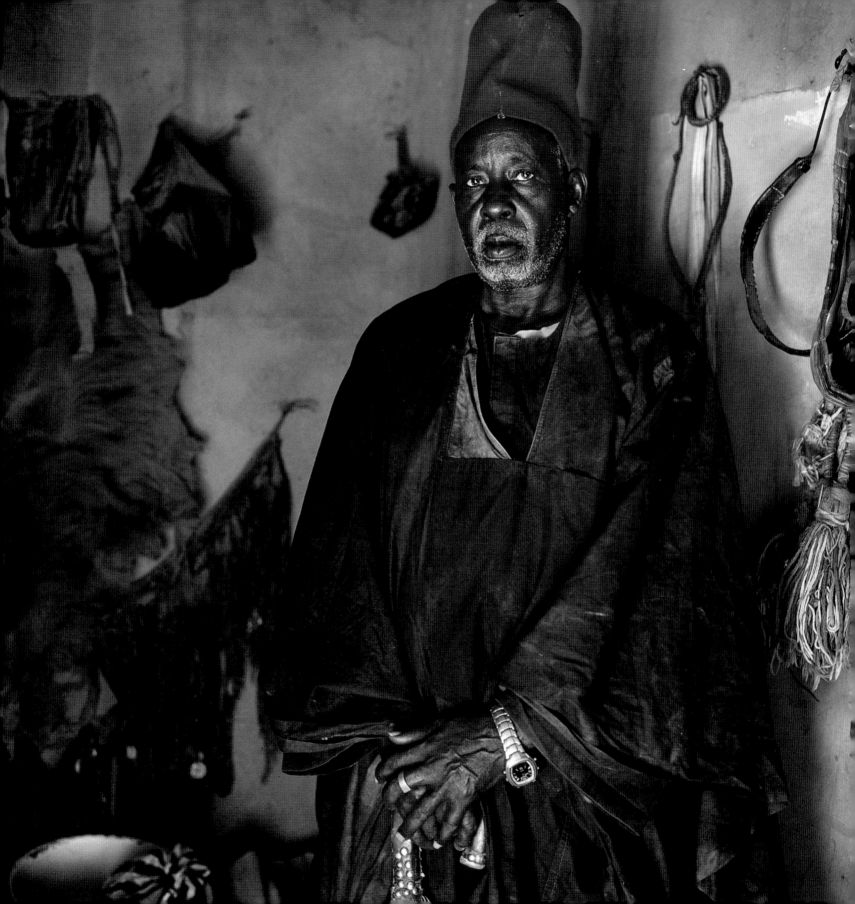

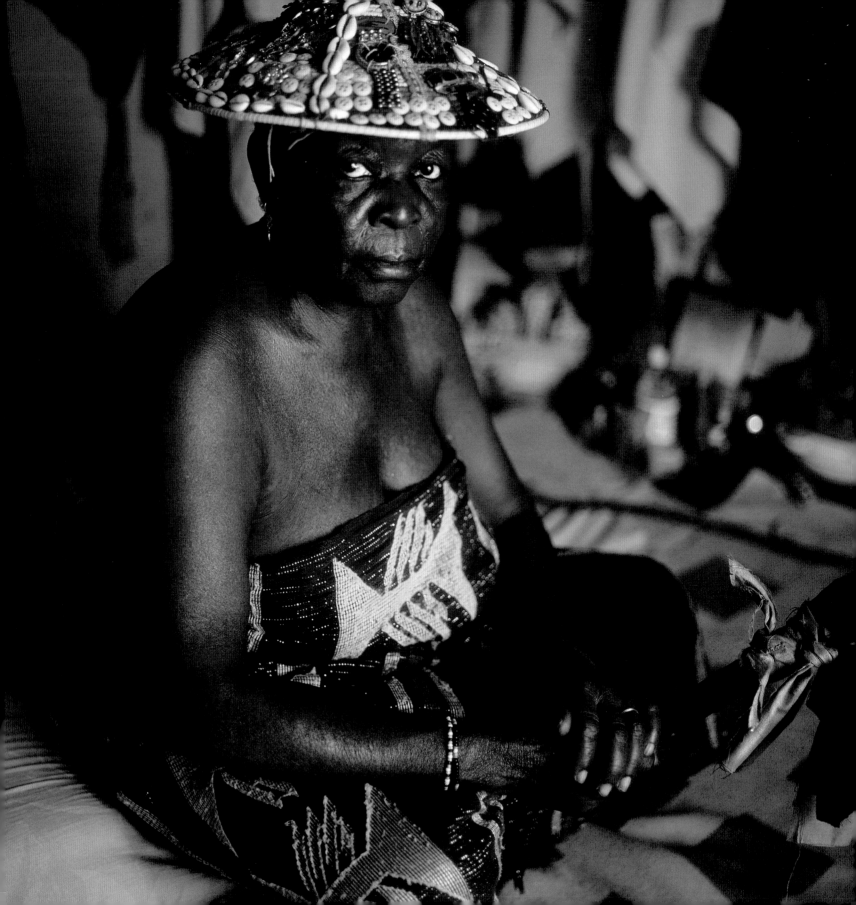

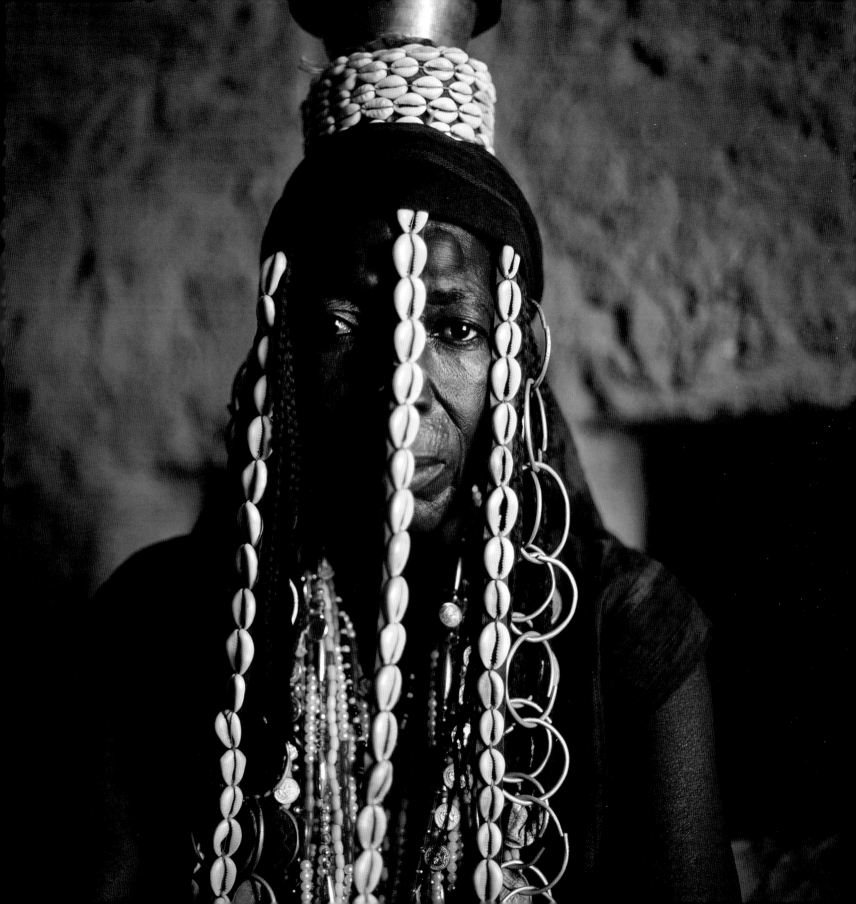

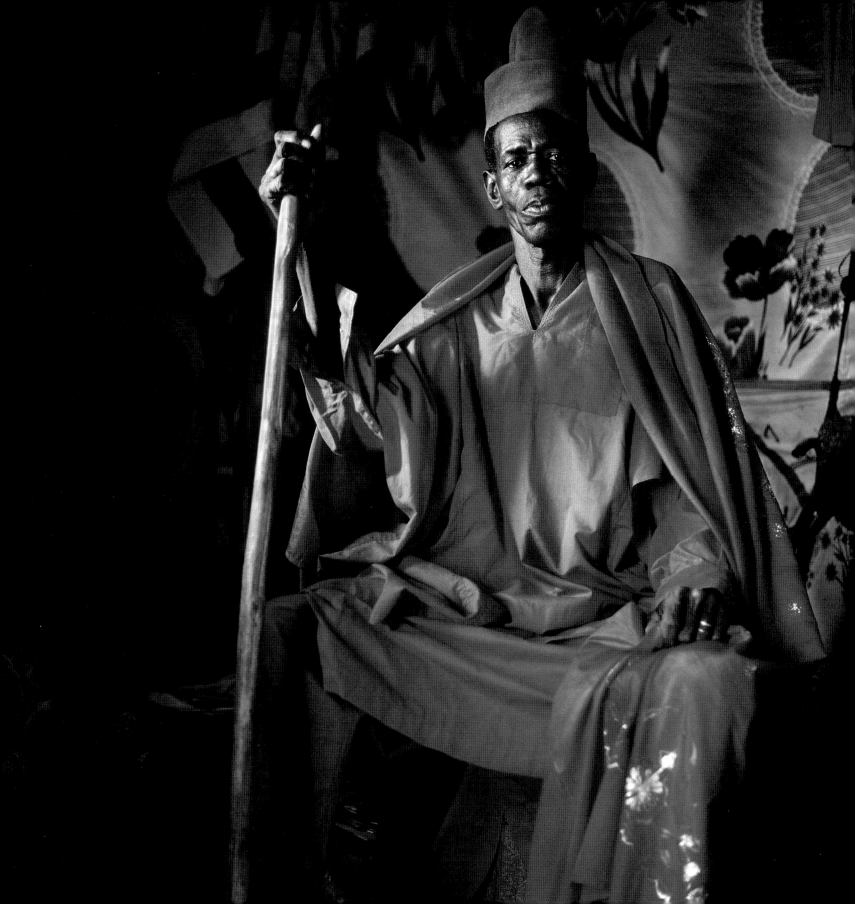

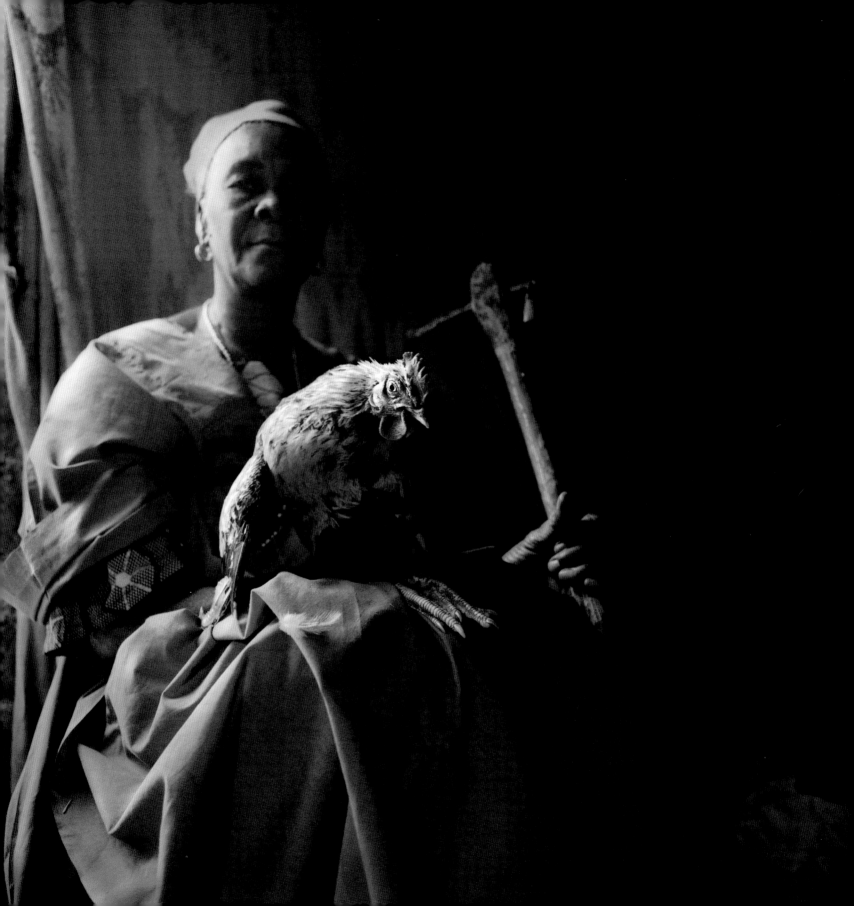

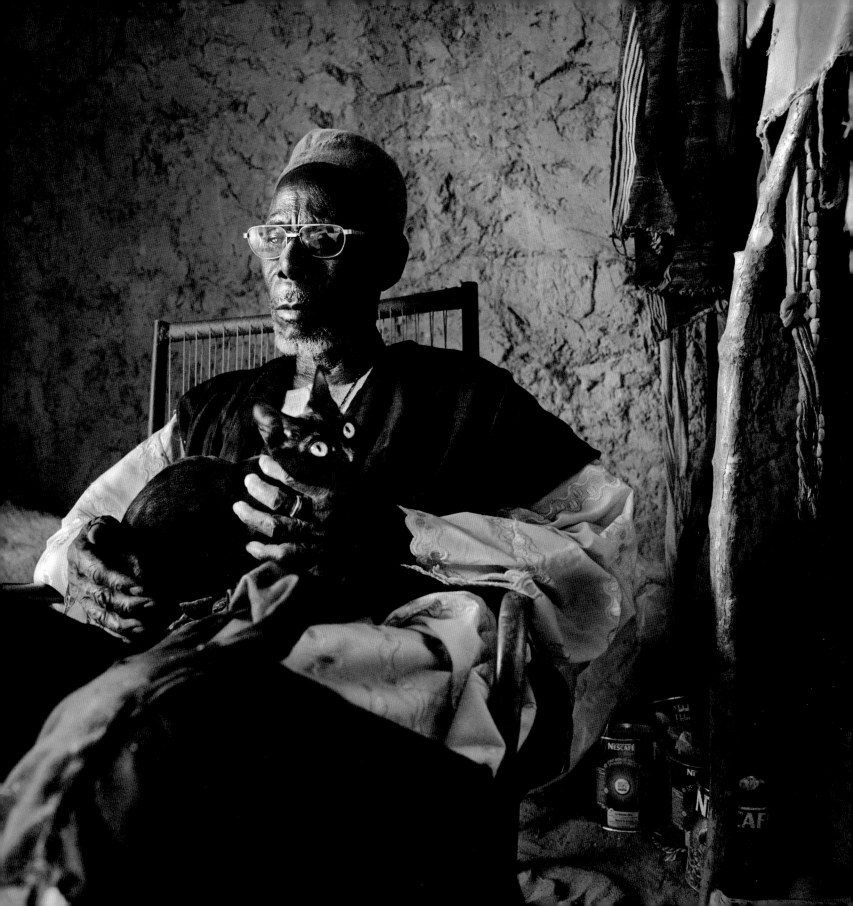

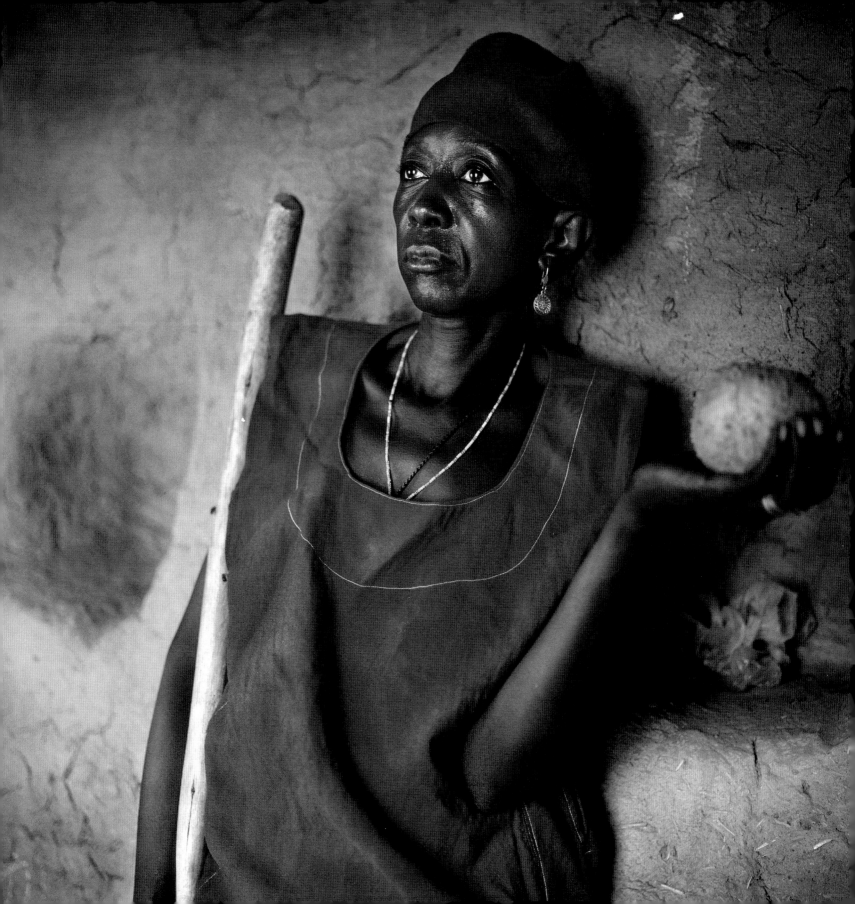

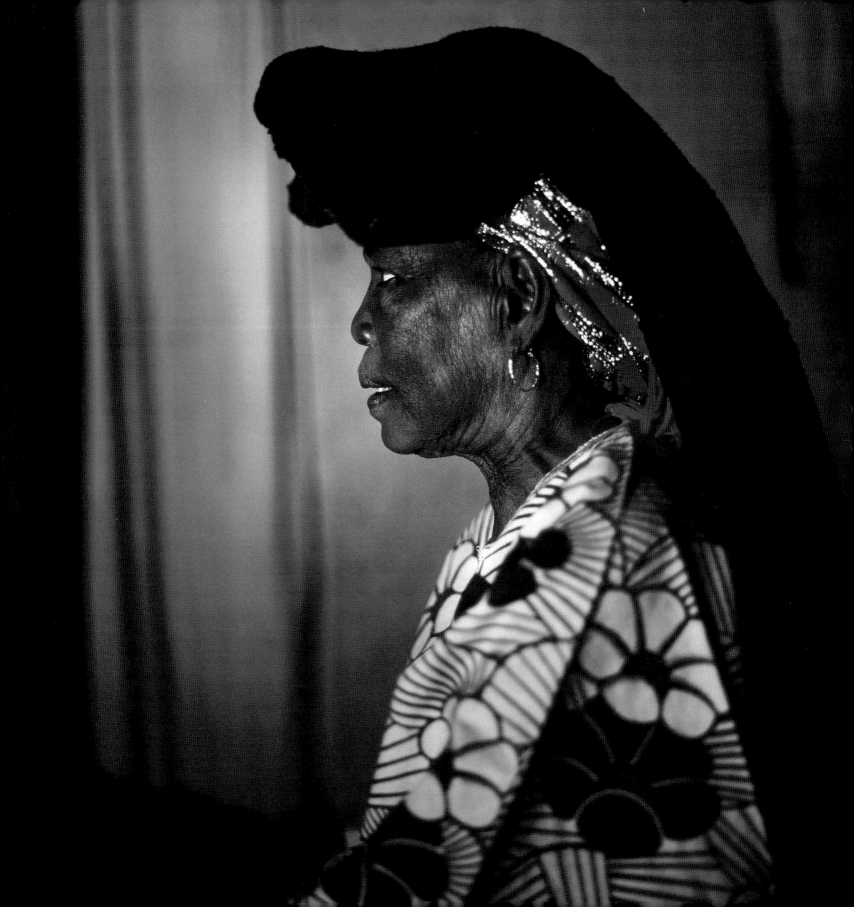

En tant que *bori*, Gondo possède le don et les connaissances nécessaires pour invoquer les esprits de plusieurs ancêtres majeurs. Elle tient peut-être ces talents de son père, qui était un chef du *bori*. Bien que les femmes puissent occuper des positions supérieures dans la hiérarchie du *bori*, elle joue plutôt un rôle subalterne, comme par exemple celui d'assistante de son mari Haradou, qui est actuellement *sarkin* du *bori* d'Agadez.

Malgré le rôle de premier plan qu'ils exercent dans ce milieu, ils ne vivent pas dans l'aisance. Ils ont reçu du sultan un lopin de terre à la sortie de la ville, où ils vivent dans des huttes.

The *bori* Gondo is able to invoke various important ancestor spirits, a gift she most likely inherited from her father, who was a *bori* chief. Although women can occupy superior positions in the hierarchy of the *bori* world, she nonetheless plays a rather subordinate role—to her husband, Haradou, the present *sarkin*, or leader, of the Agadez *bori*, for example.

Their prominent role in that world does not mean they are well-off, however. The sultan granted them a small plot of land just outside Agadez, where they live in huts.

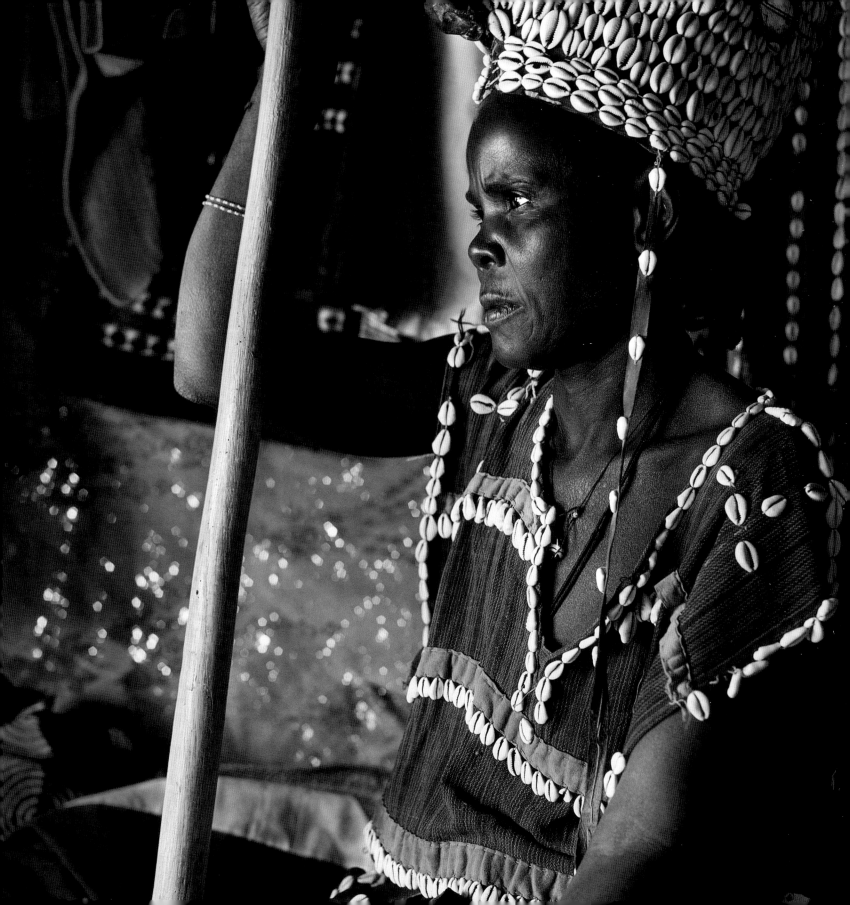

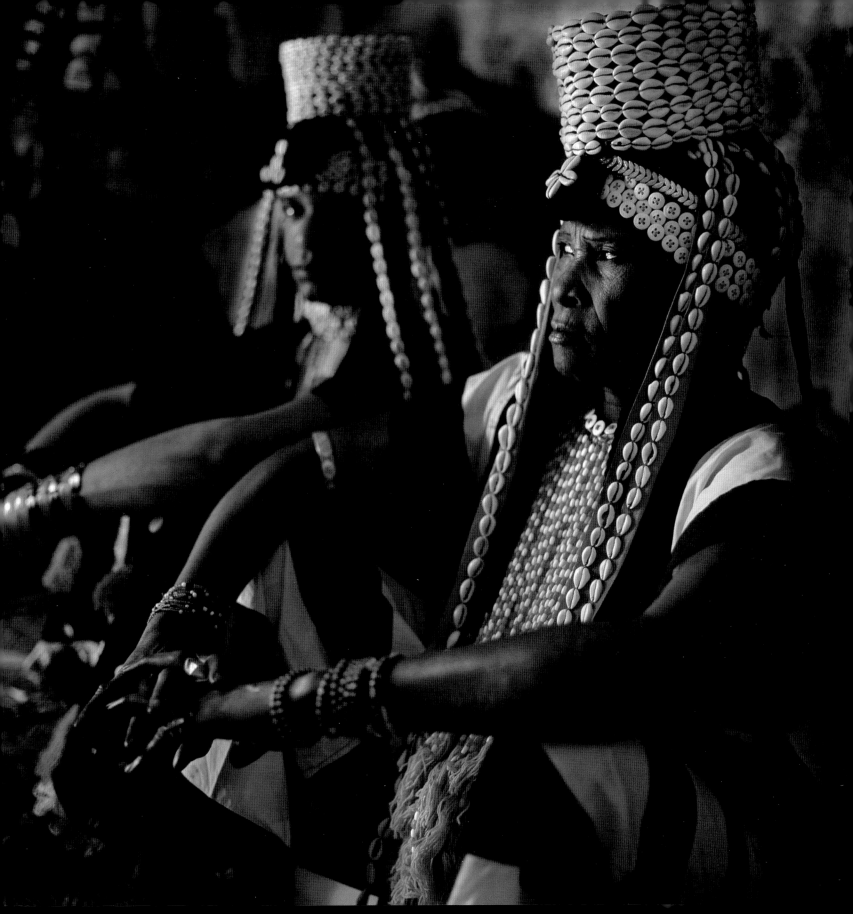

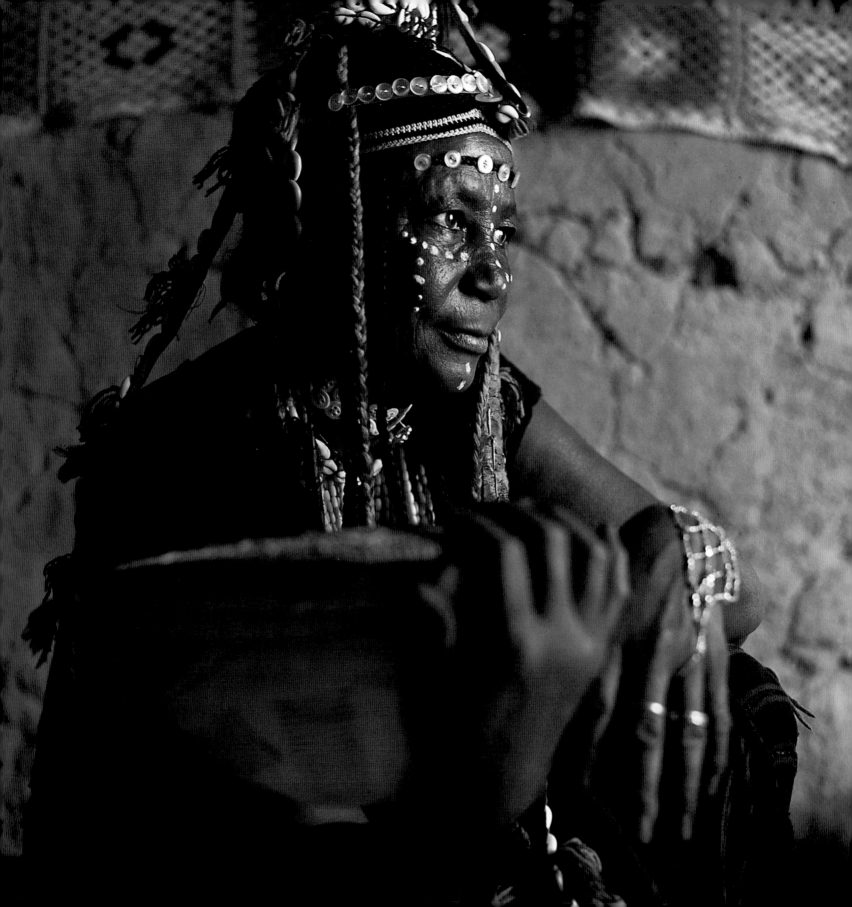

*Boka* Djibo est un homme aimable et considéré qui vit tantôt à Agadez, tantôt à Zinder, dont il est originaire et où il était protecteur et guide personnel du sultan.

Ses grands talents de chasseur combinés à sa connaissance approfondie des plantes lui ont permis d'élaborer des remèdes puissants. Avec l'âge, il a abandonné la chasse mais continue à jouir d'une grande réputation.

*Boka* Djibo is a kindly and eminent man. Part of the time he lives in Agadez, the rest in Zinder, his birthplace, where he was the protector and personal guide to the sultan of Zinder. Being both an excellent hunter and an expert in the use of medicinal herbs, he is able to conjure up powerful preparations. He is now past the age of hunting, but his prowess in this regard is still renowned.

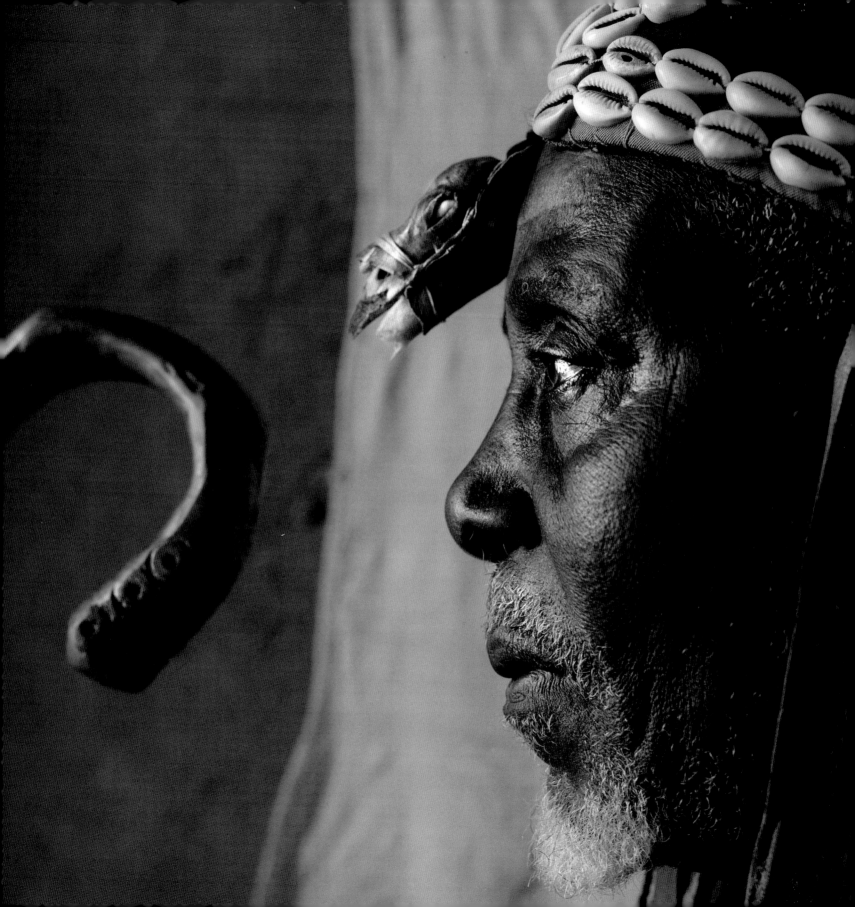

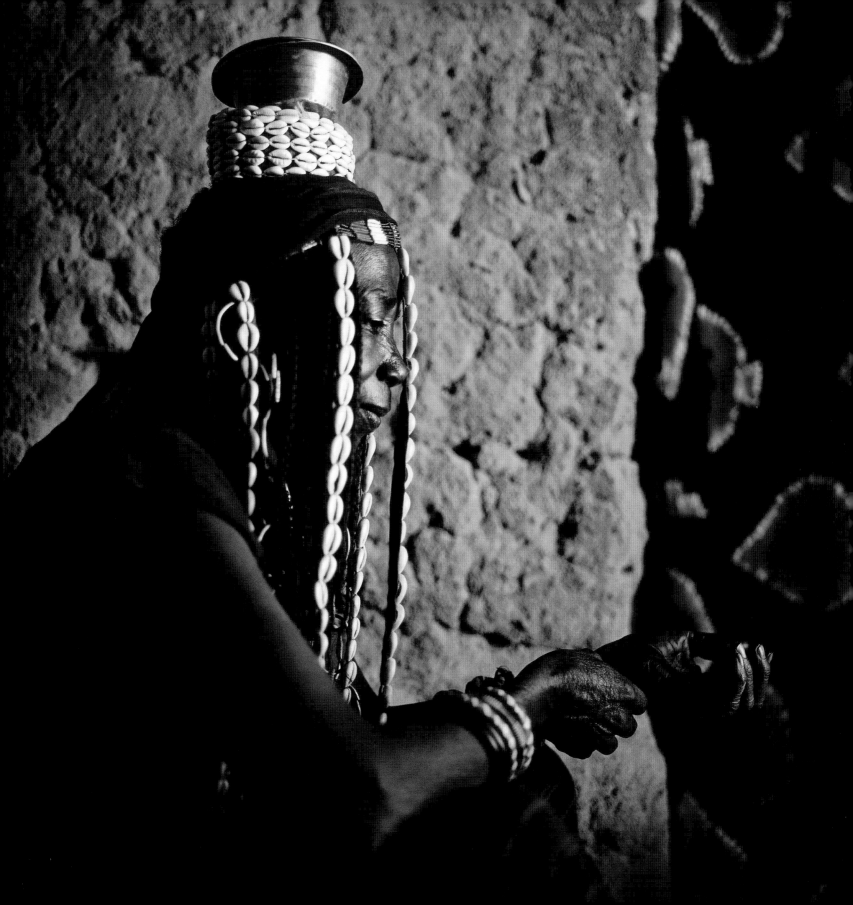

Malgré sa petite taille et sa constitution fragile, Hadiza jouissait d'un très grand pouvoir. Elle plaisantait volontiers à propos de la raideur de ses articulations et de son corps de vieille femme parfois dénué d'énergie. Quelques vitamines en plus ne lui auraient pas fait de tort.

Mais lors des réunions du *bori*, elle pouvait danser et sauter avec l'exubérance d'une jeune fille une fois que son esprit ancestral avait pris possession de son corps.

Despite her slight and fragile figure, Hadiza had an extraordinarily powerful aura. She liked to joke about her stiff bones and a body that was sometimes lacking in energy at her age. She could certainly use some extra vitamins. But at *bori* gatherings, when her ancestor spirit had taken possession of her body, she could dance and leap like a lively young girl.

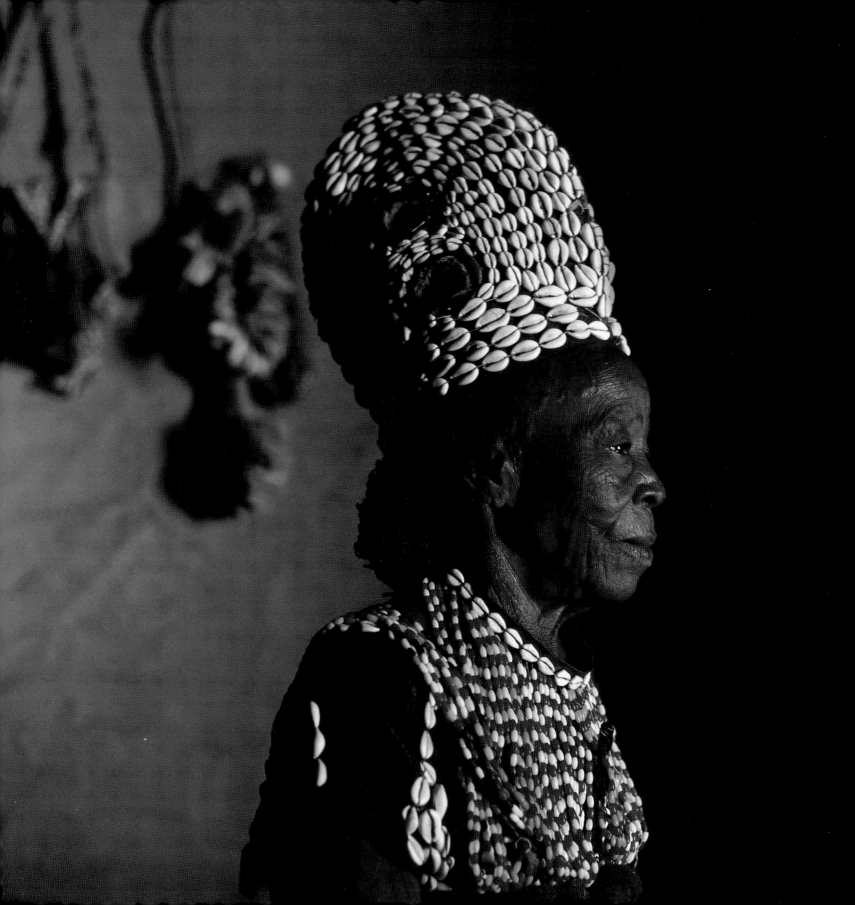

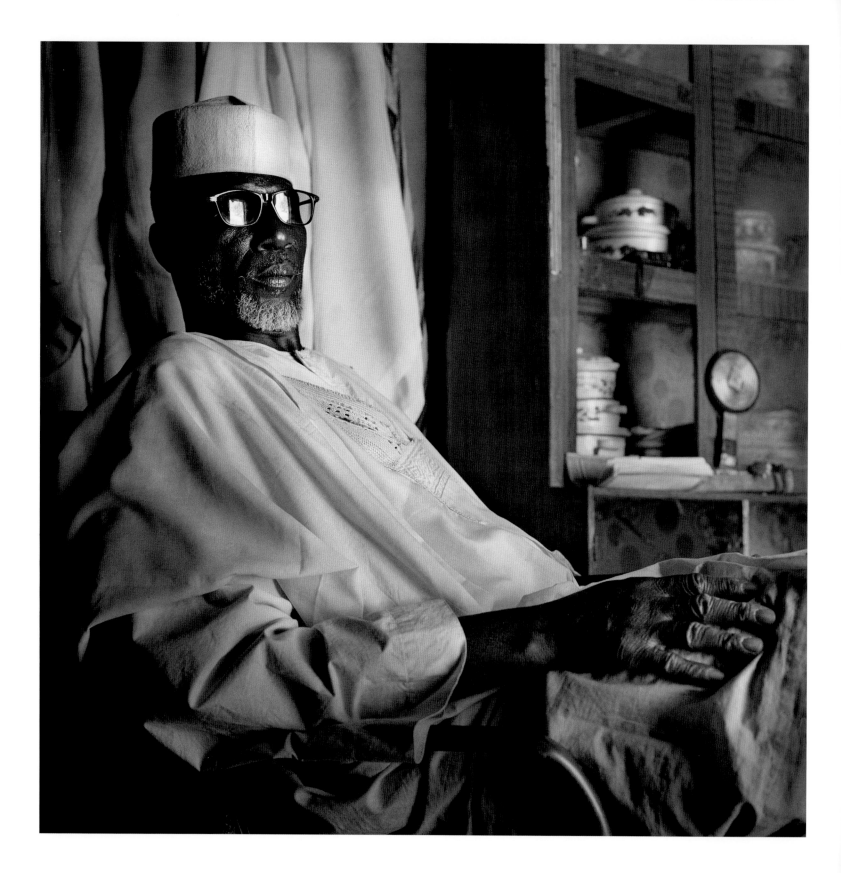

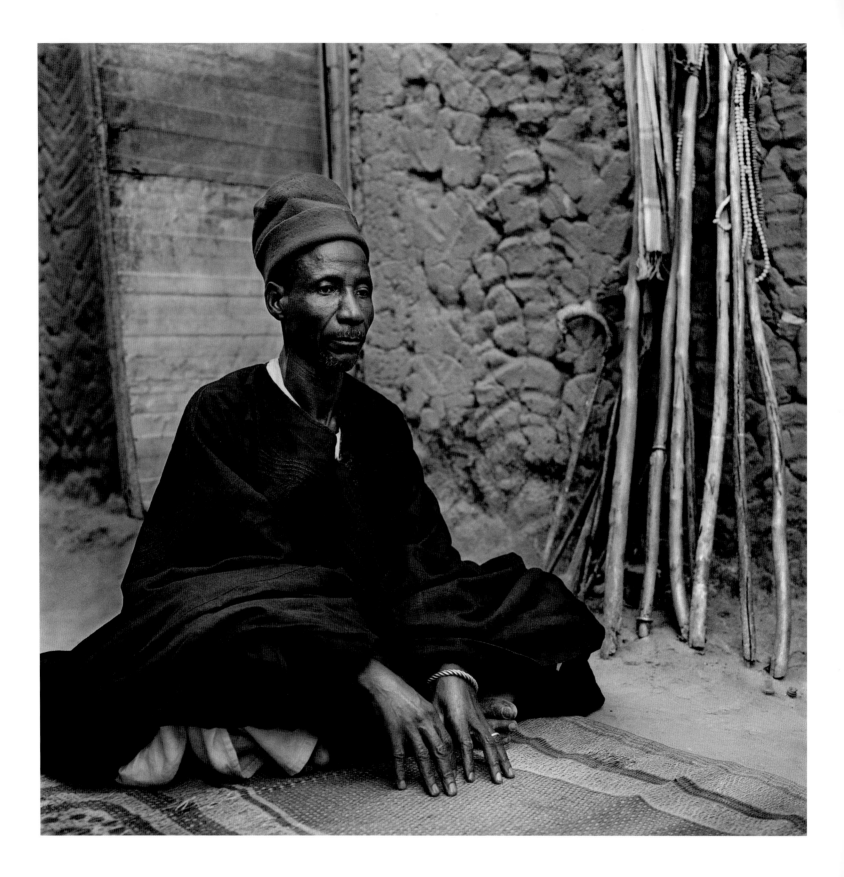

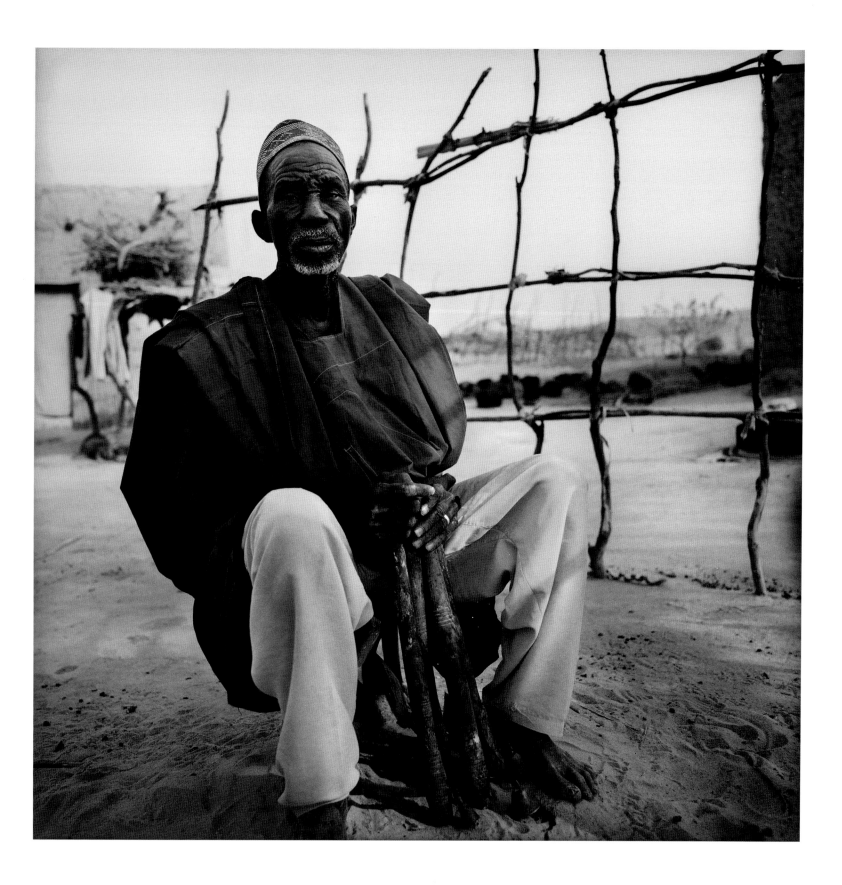

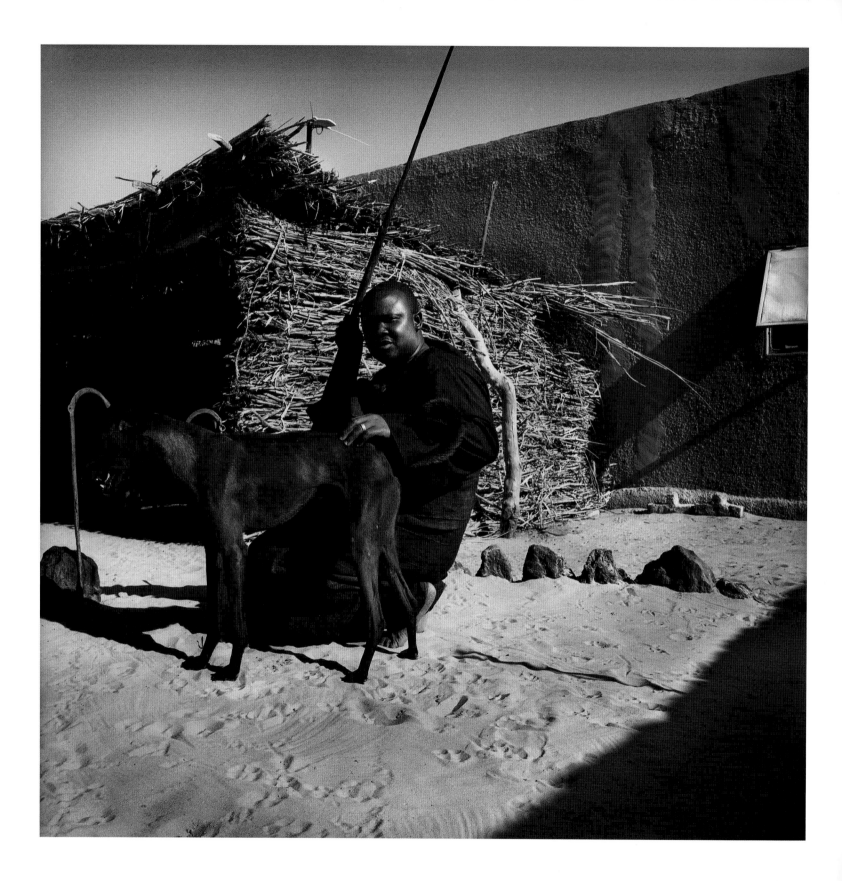

Élevé par un père marabout, Abdou manifesta dès l'âge de six ans d'importants dons de voyance. Aujourd'hui, à l'âge de trente ans, il peut être compté parmi les représentants les plus importants du *bori*. On vient de partout pour le consulter. Sa renommée lui a permis de bien gagner sa vie de sorte que malgré sa jeunesse, il est déjà très aisé.

Abdou was brought up as the son of a marabout. At the age of six he was already showing great gifts as a seer. Now thirty, he is considered to be one of the greatest *bori*, and people come to consult him from far and wide. His reputation has certainly done him no harm—young as he is, he is already a very prosperous man.

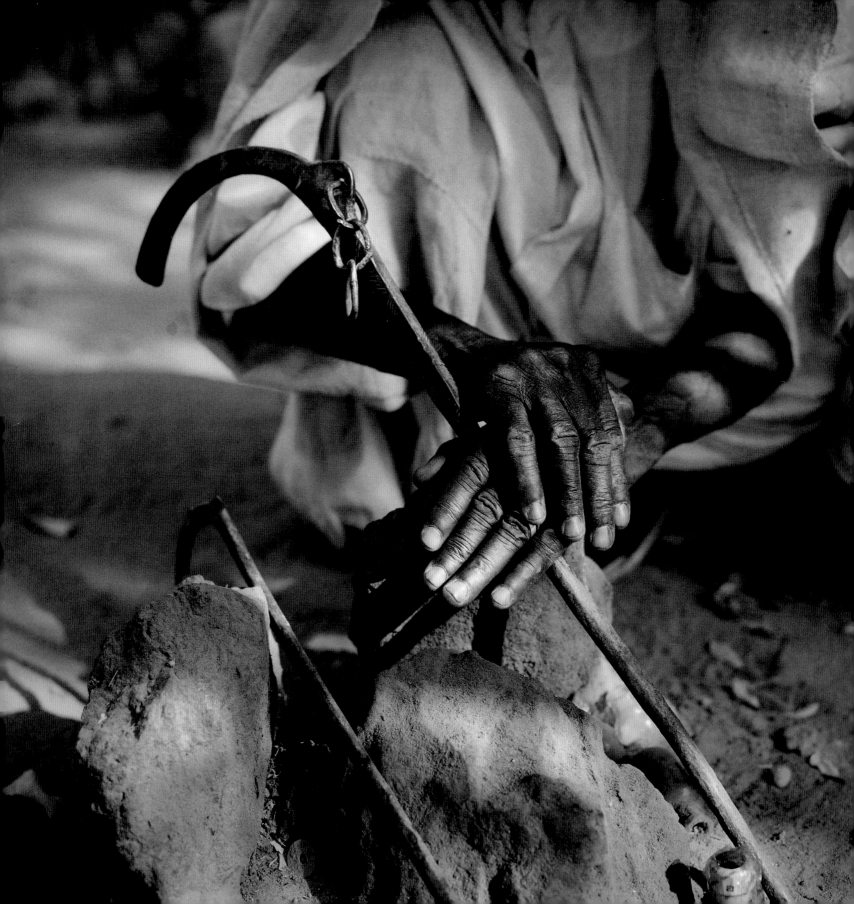

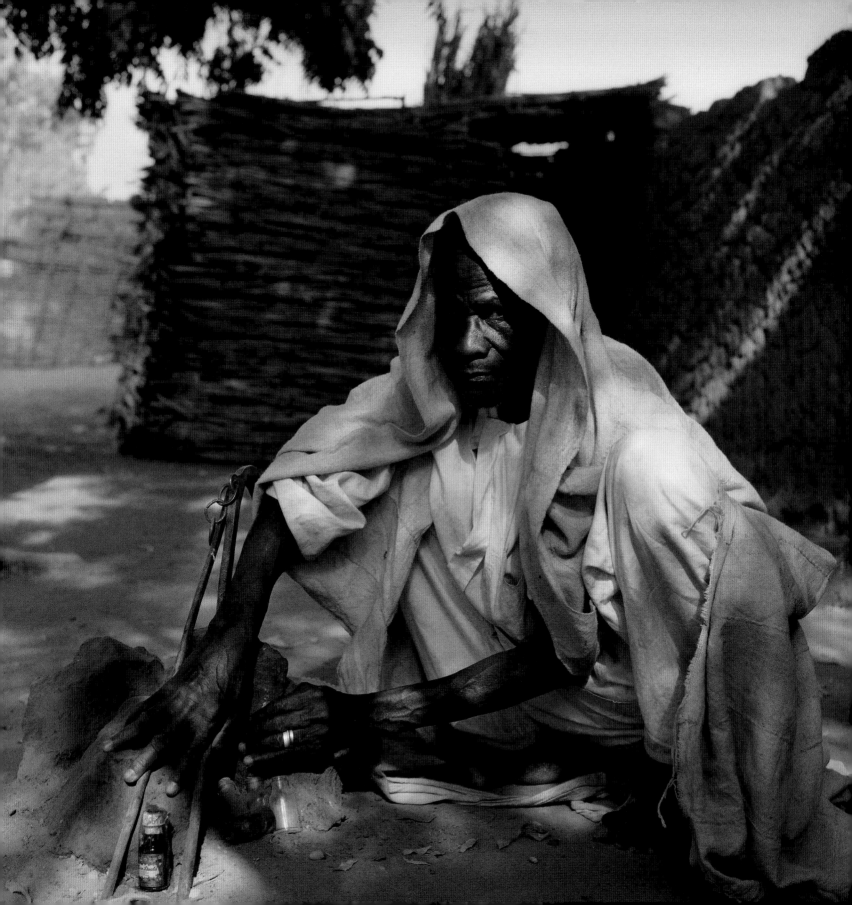

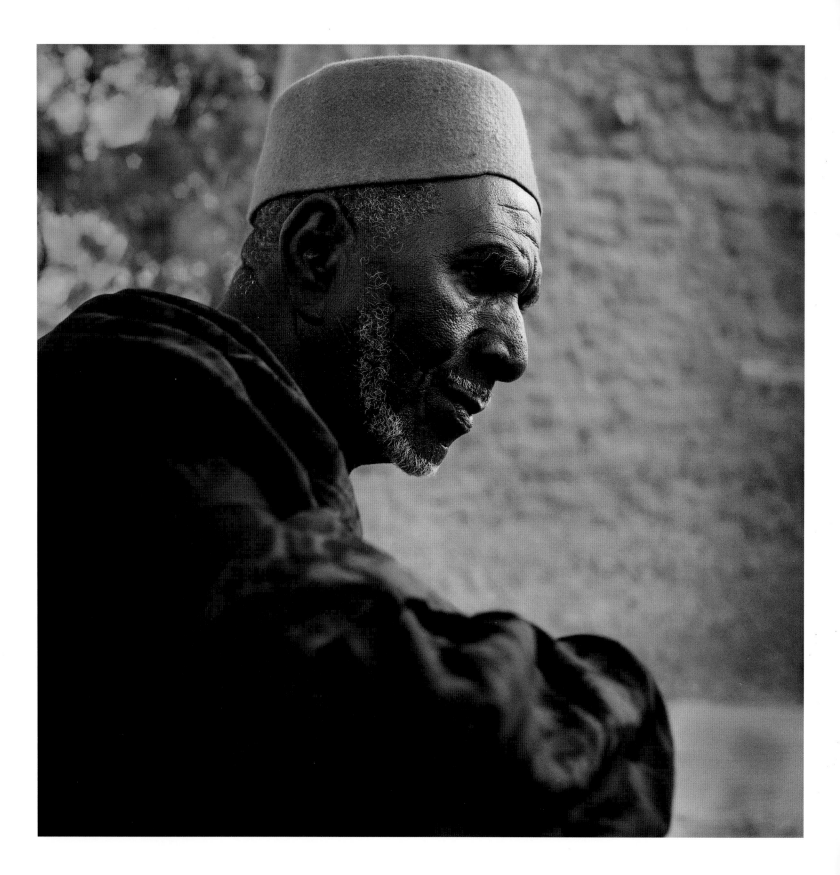

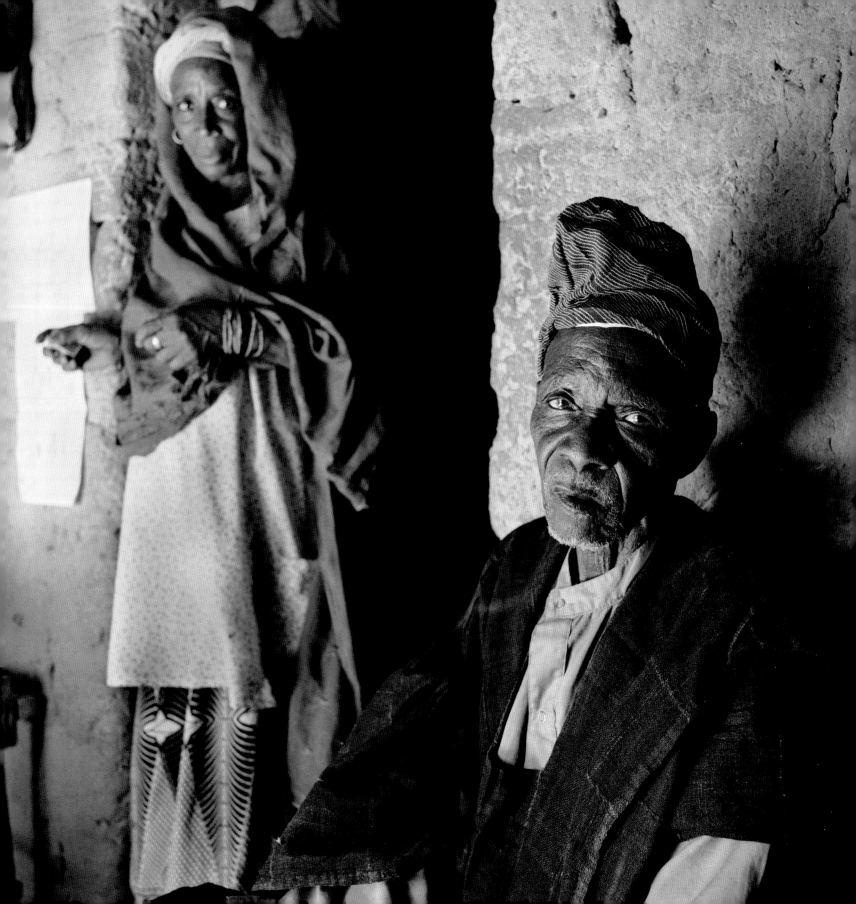

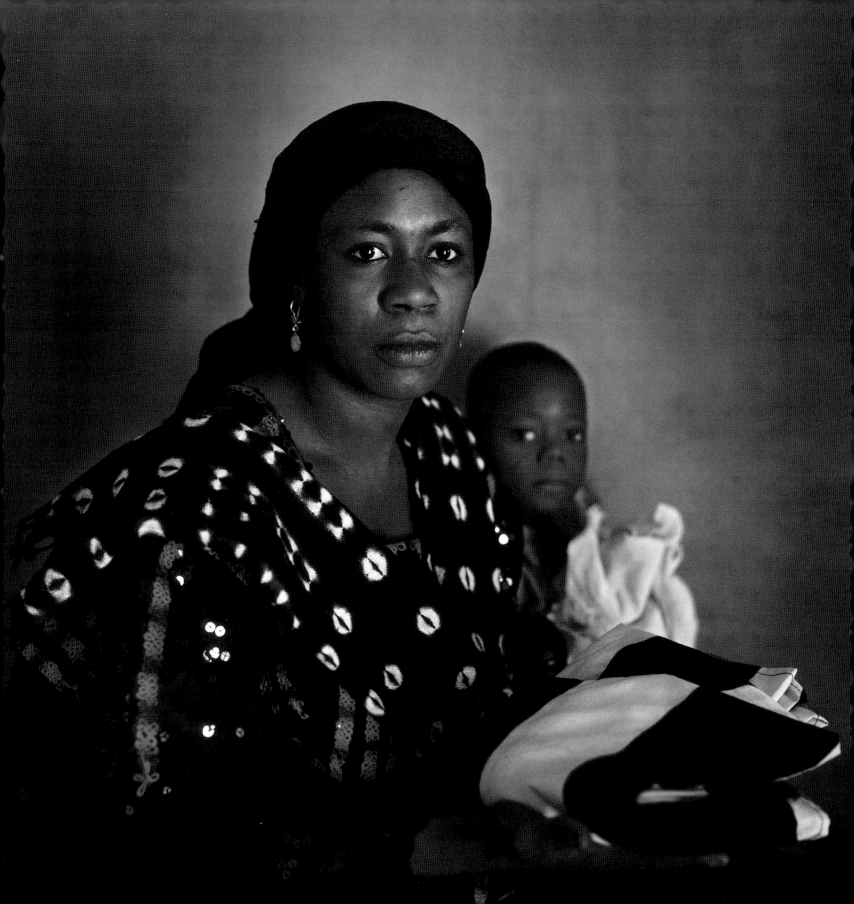

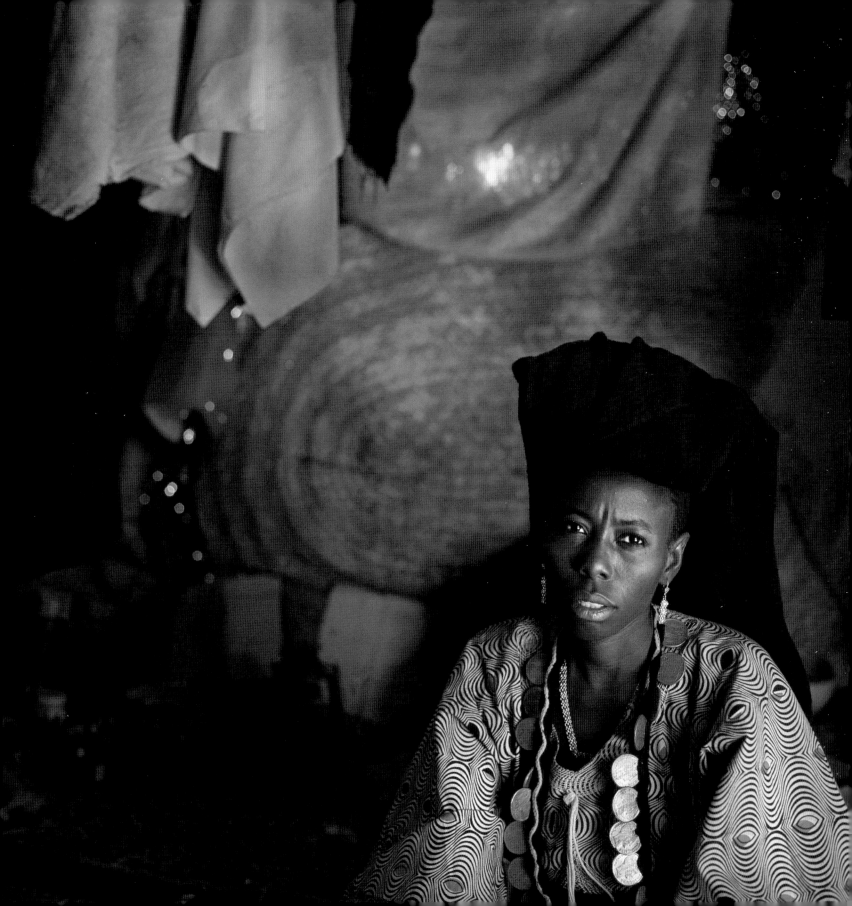

Kyakai n'est pas seulement adepte du *bori* mais aussi *griot*. En tant que chanteur de louanges et musicien, il est mieux placé que quiconque pour assurer la conservation et la transmission des traditions orales. Avec son puissant tambour, il exerce la fonction de maître de cérémonie lors des réunions du *bori*. Il invoque le panthéon des dieux afin que ceux-ci se manifestent à travers les membres du *bori* présents.

Kyakai is not only a *bori* but a griot as well. Being a praise-singer and musician, he is regarded as an unrivalled keeper and relater of orally transmitted traditions. With his loud drum he is leader of ceremonies at *bori* gatherings. He invokes the spirit pantheon so that they will manifest themselves to the assembled *bori* devotees.

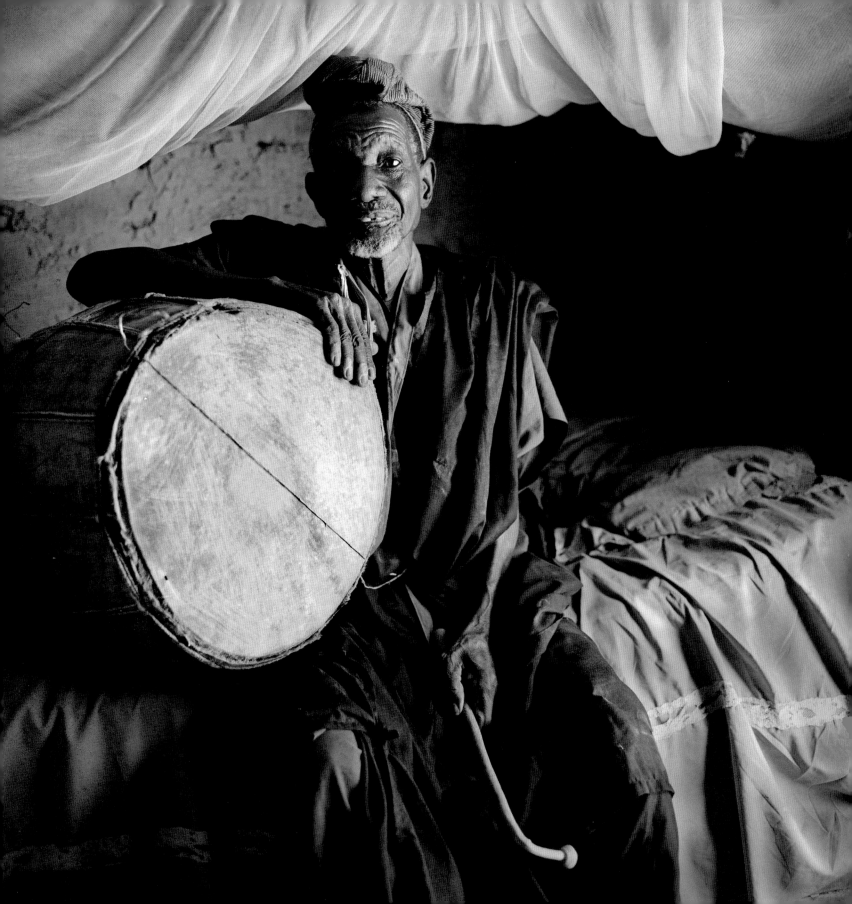

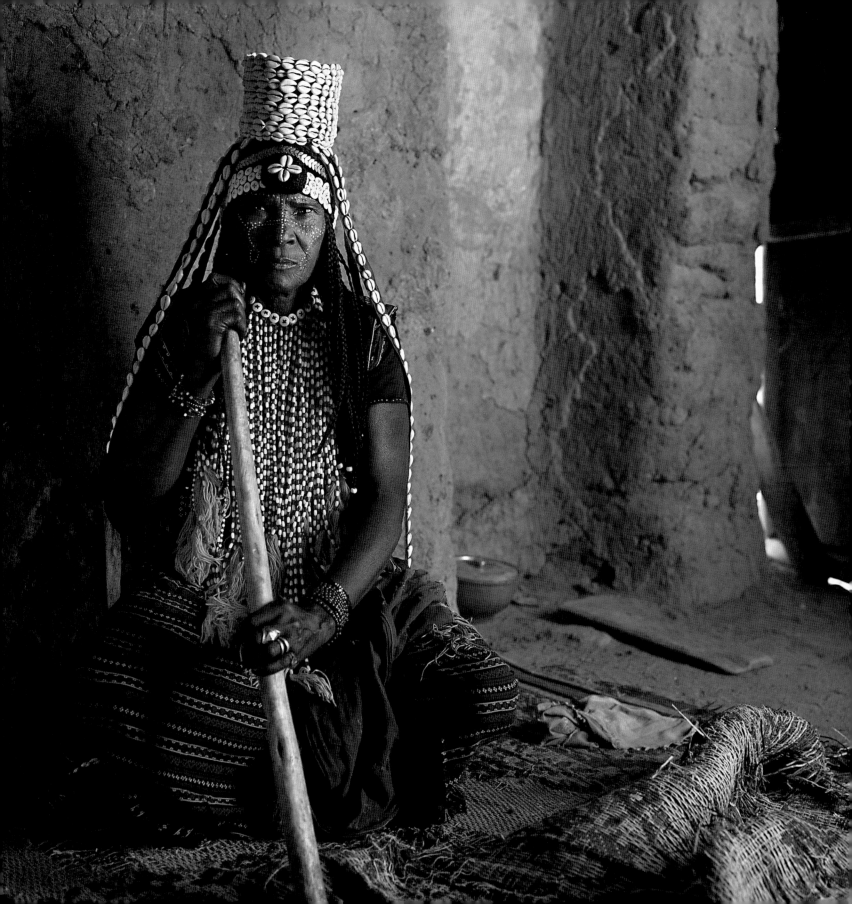

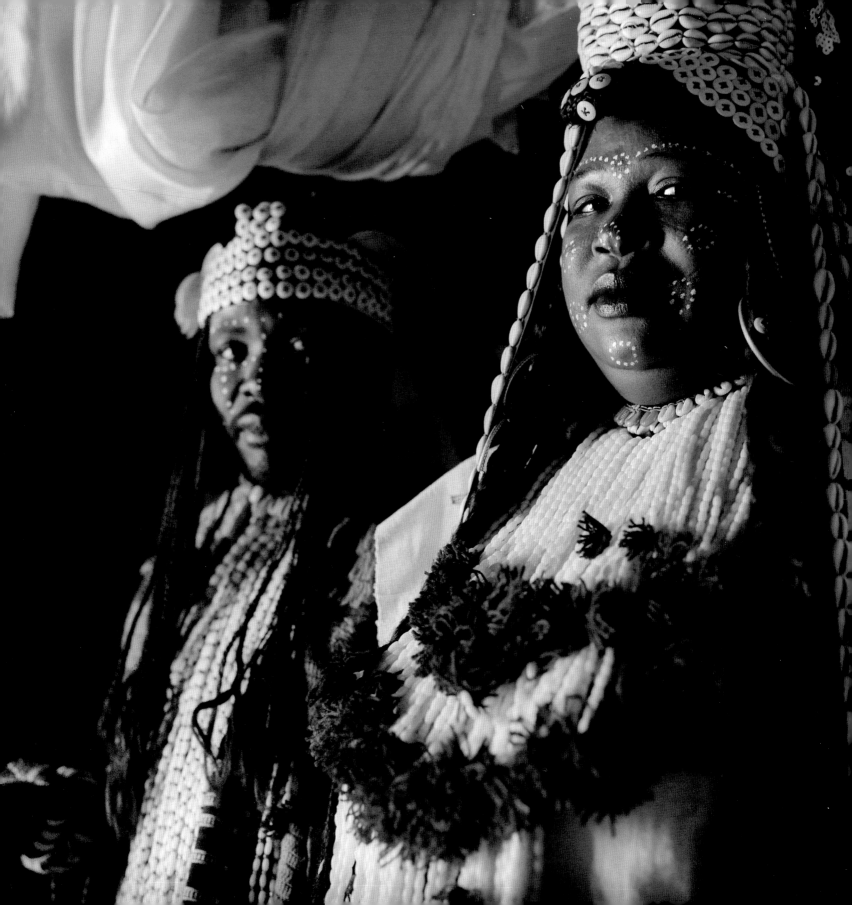

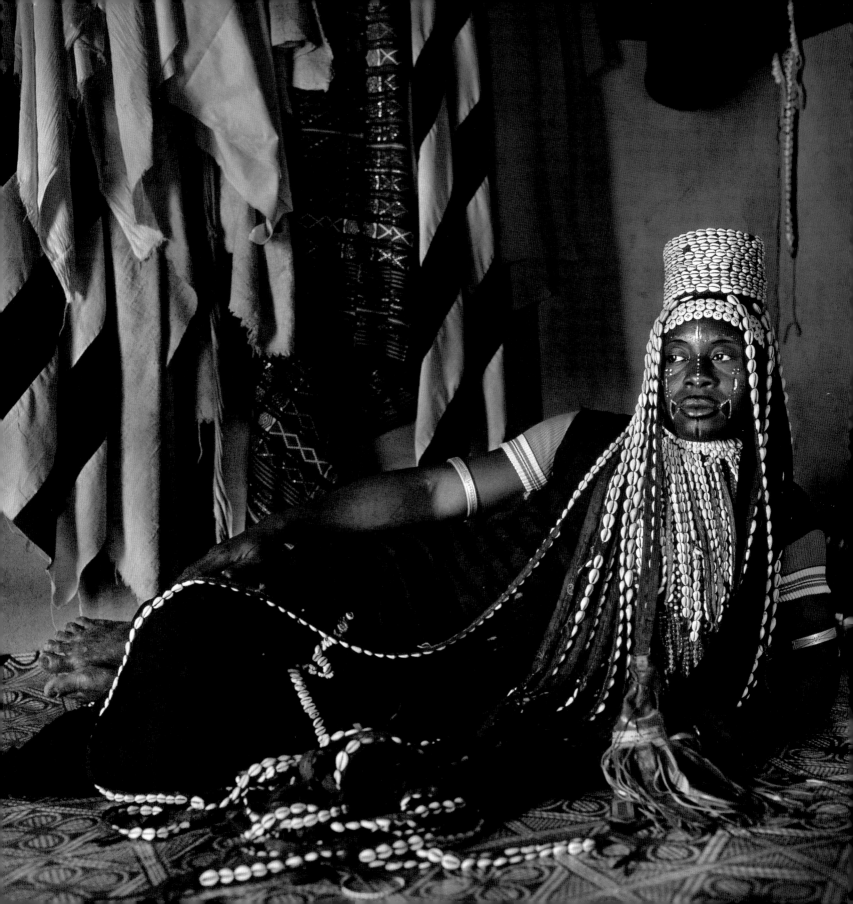

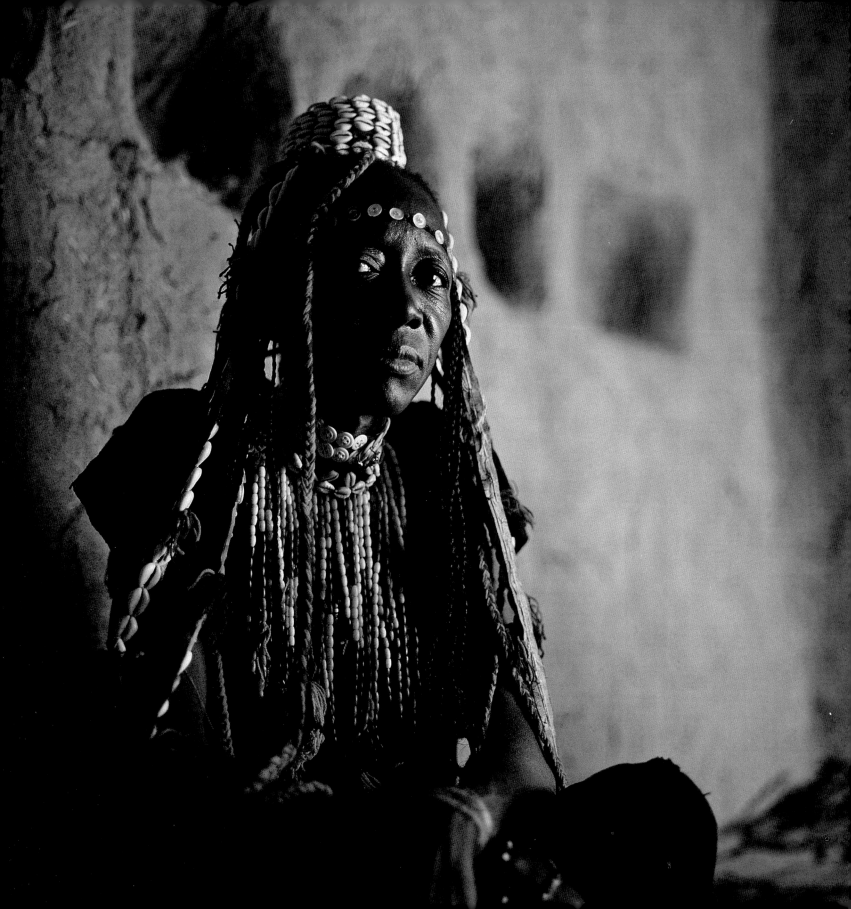

Bianu, fils d'un marabout respecté, a grandi à Agadez. Lorsqu'il était tout jeune, il fut l'assistant d'un vieux *bori-boka* (guérisseur du *bori*) originaire du sud, qui fut l'hôte de sa famille pendant des années. C'est en jouant qu'il s'est familiarisé avec le rite traditionnel, en cueillant des plantes et en les utilisant. Le vieillard s'est rendu compte qu'il était doué ; il a initié Bianu au culte des ancêtres et lui a appris à entrer en contact avec le monde surnaturel *via* la danse pour communiquer avec divers ancêtres importants. Ses connaissances lui auraient permis de devenir grand chef du *bori* d'Agadez, mais son origine touareg l'a empêché d'être complètement accepté comme leader par les Haoussas du sud du pays, qui composent la majorité des adeptes. En raison de ses pouvoirs dans le cadre du *bori*, il joue néanmoins un rôle important dans leur hiérarchie, mais pas en première ligne.

Bianu grew up in Agadez, the son of a respected marabout, or hermit. When he was small he used to assist an old *bori-boka* who had come from the south and had stayed with the family for years. For Bianu, acquiring a knowledge of traditional ritual was quite literally child's play, absorbed as he picked herbs and learned about their use. The elderly *bori* recognized the boy's talent. He introduced Bianu to the ancestor cult and taught him how, via dance, to attain the transcendent world and address various important ancestors.

His knowledge could have made Bianu a notable leader of the Agadez *bori*. But his Tuareg origins were a drawback in the eyes of most of the Housa devotees from the south of the country. His undoubted power as a *bori* gave him an important role to play in their hierarchy, but on the sidelines.

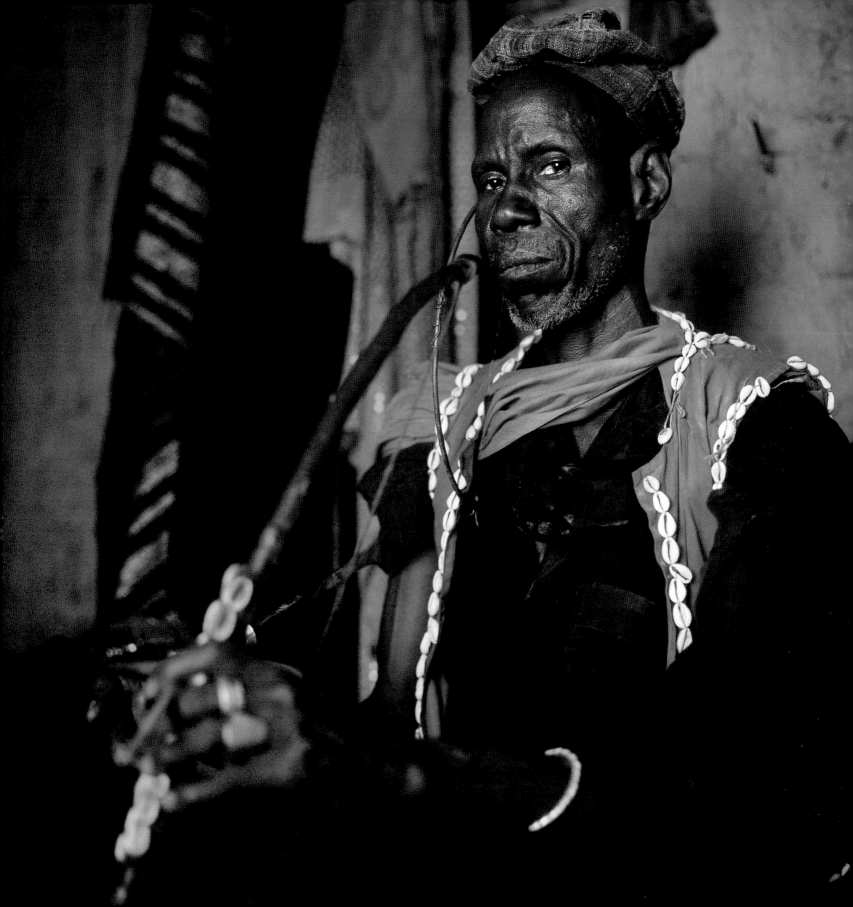

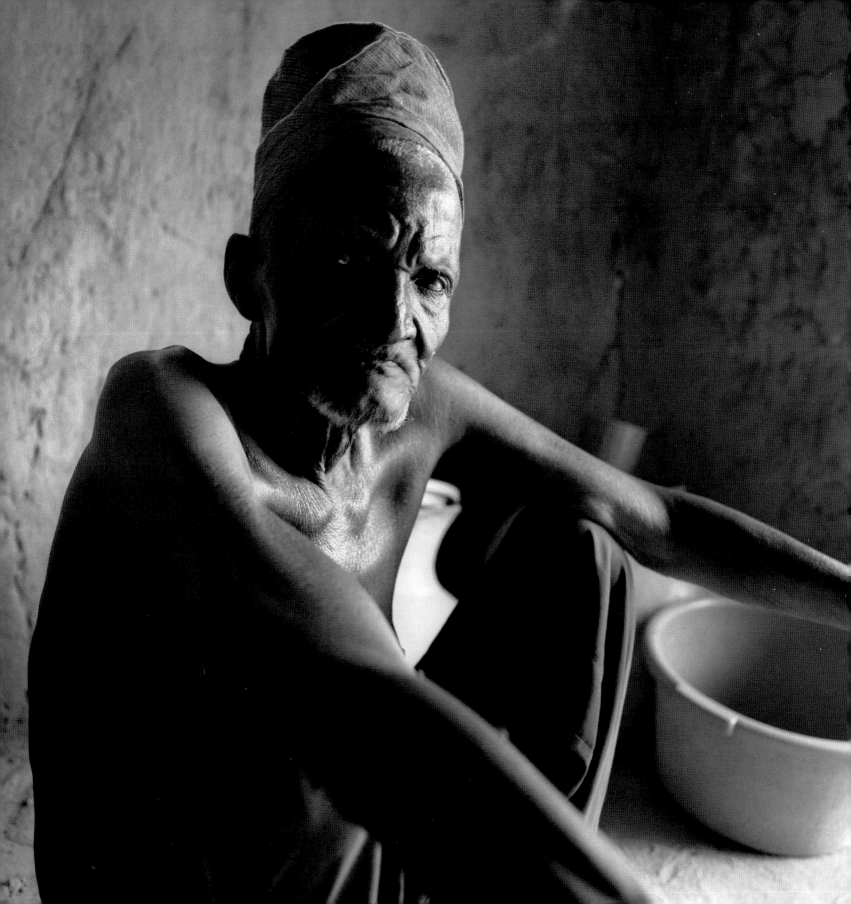

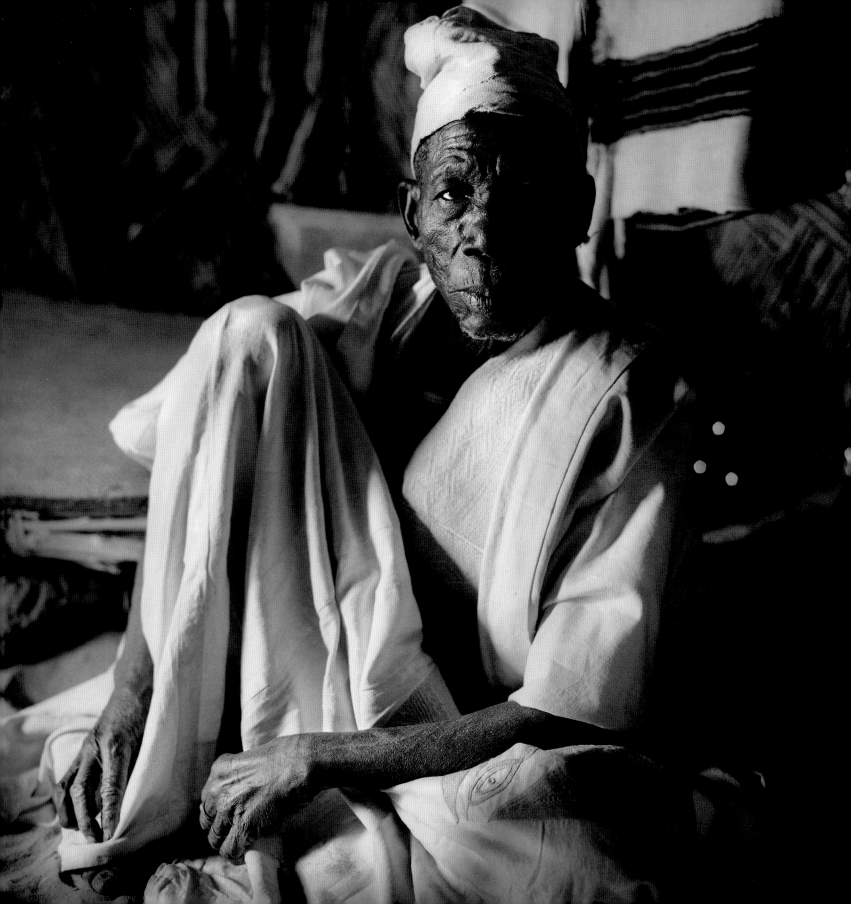

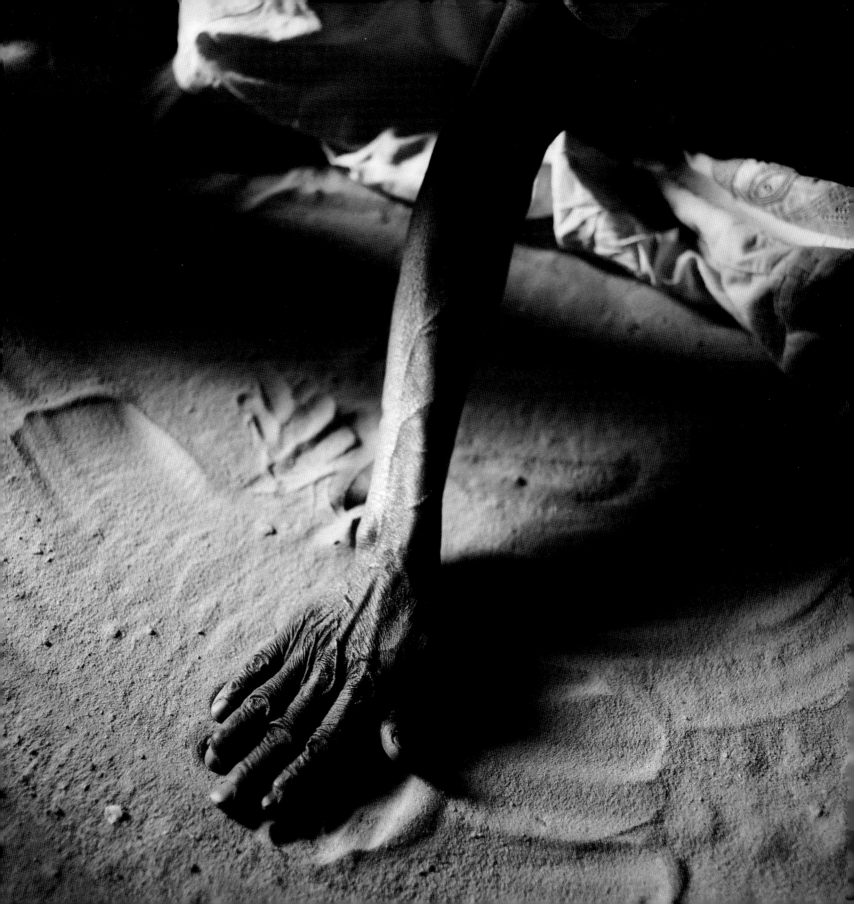

*Boka* Mamane, grand guérisseur et grand devin, a été appelé à Dogondoutchi par le vieux chef traditionnel Gaoh
au milieu du siècle dernier à l'occasion d'un problème auquel la ville était confrontée. Il n'est jamais reparti et
on fait toujours appel à lui pour ses talents de devin.

Il possède en effet un magnétisme particulier. Lors de notre première rencontre, il a formulé toutes sortes
de souhaits à mon égard, qu'il ponctuait en traçant du plat de la main des demi-cercles dans le sable.
Je fus très impressionnée.

It was *boka* Mamane's great gifts as a healer and seer that caused the old traditional chief Gaoh to bring
him to Dogondoutchi in the middle of the last century, in order to deal with a problem the town was having.
And in Dogondoutchi he has remained, his ability as a seer still in demand.

He does indeed possess a powerful force. The first time I met him he uttered all kinds of wishes over me,
to which he added power by inscribing a semicircle in the sand with his hand. It made a lasting impression.

<<  BOKA MAMANE, Dogondoutchi

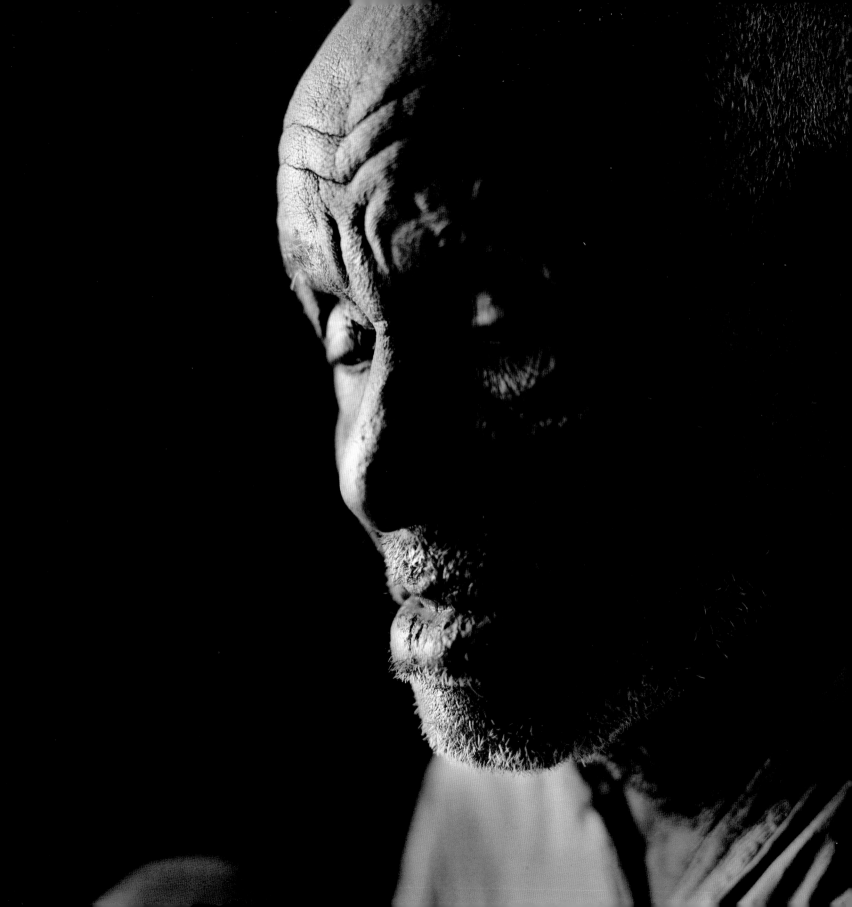

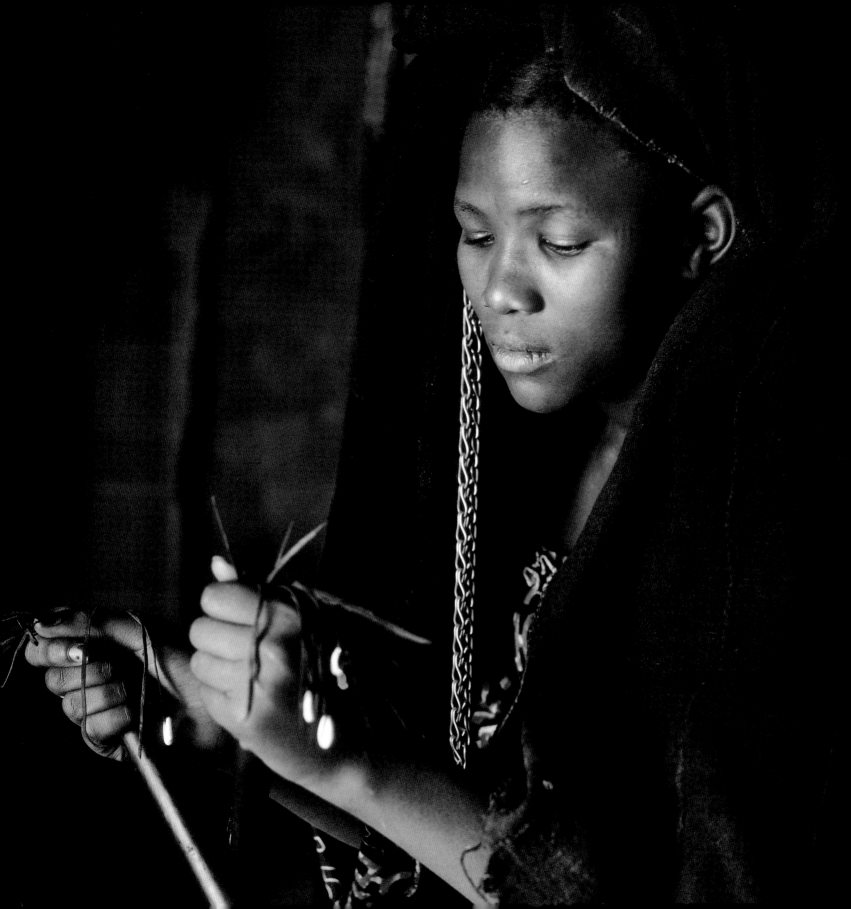

Tayou est la première adepte du *bori* avec qui je suis entrée en contact. Elle a croisé mon chemin à l'improviste et j'ai immédiatement su qu'une nouvelle voie s'offrait à moi, une voie que j'allais suivre longtemps et où il y aurait beaucoup de choses à découvrir. Je fus touchée par son allure, non par son aspect extérieur mais par le calme intérieur qui émanait d'elle.

Lors d'une consultation, elle n'écoute pas les mots qu'on pourrait utiliser pour lui poser des questions. Elle s'imprègne simplement de la présence de l'autre et exprime ensuite ce qu'elle a perçu à travers une sorte de langage intuitif. Au moyen de métaphores, présentées comme un message des ancêtres, elle reflète, à la façon d'un miroir, les besoins et les souhaits de l'ancêtre consulté. Le consultant n'a plus qu'à en déduire les conseils qui lui sont donnés.

Tayou was the first *bori* I ever met. Our paths crossed quite unexpectedly, yet I knew at once that I had begun a journey down a road that would be very long and would offer much to discover. I was deeply affected by her—not by her external appearance but by the inner calm she exuded.

During a consultation she does not listen to words with which you could ask her questions. She simply takes in your presence, and then communicates her findings in a sort of intuitive language. Via metaphors, represented as a message from the ancestors, she reflects the need and desire of the client like a mirror, and her advice can be deduced from that.

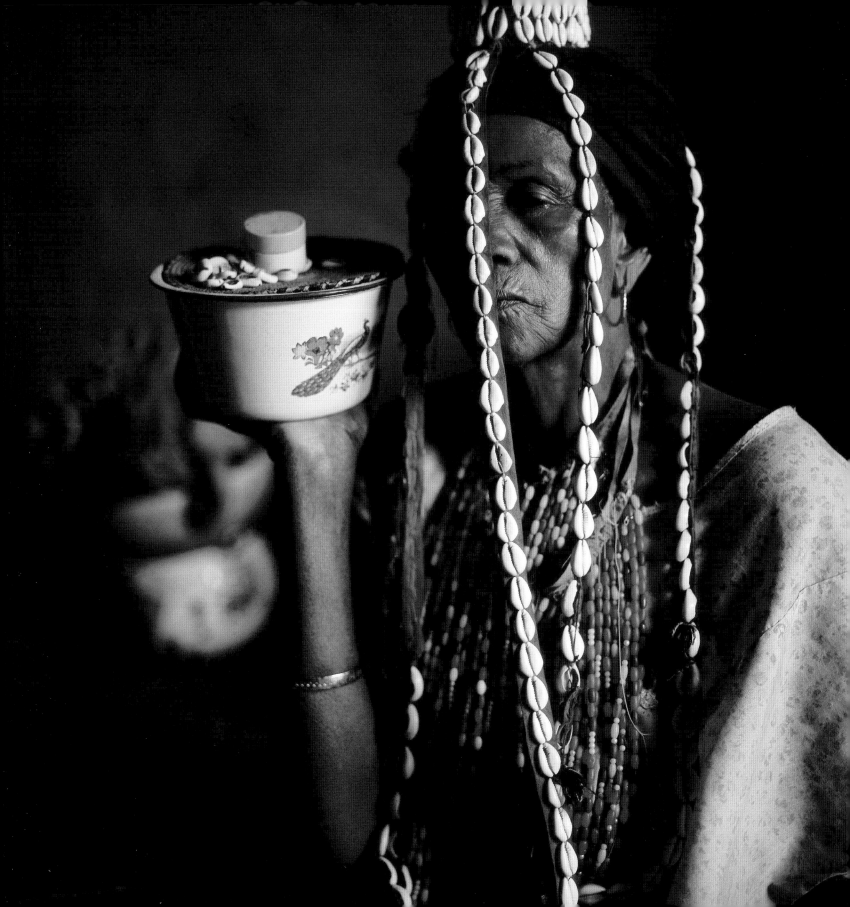

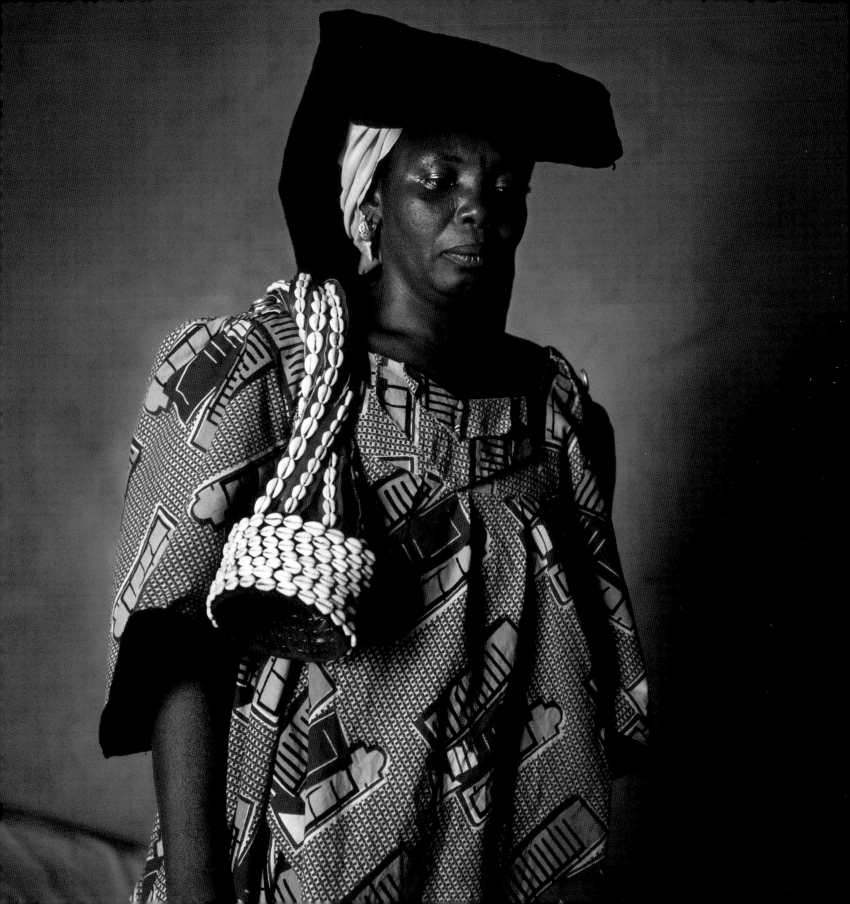

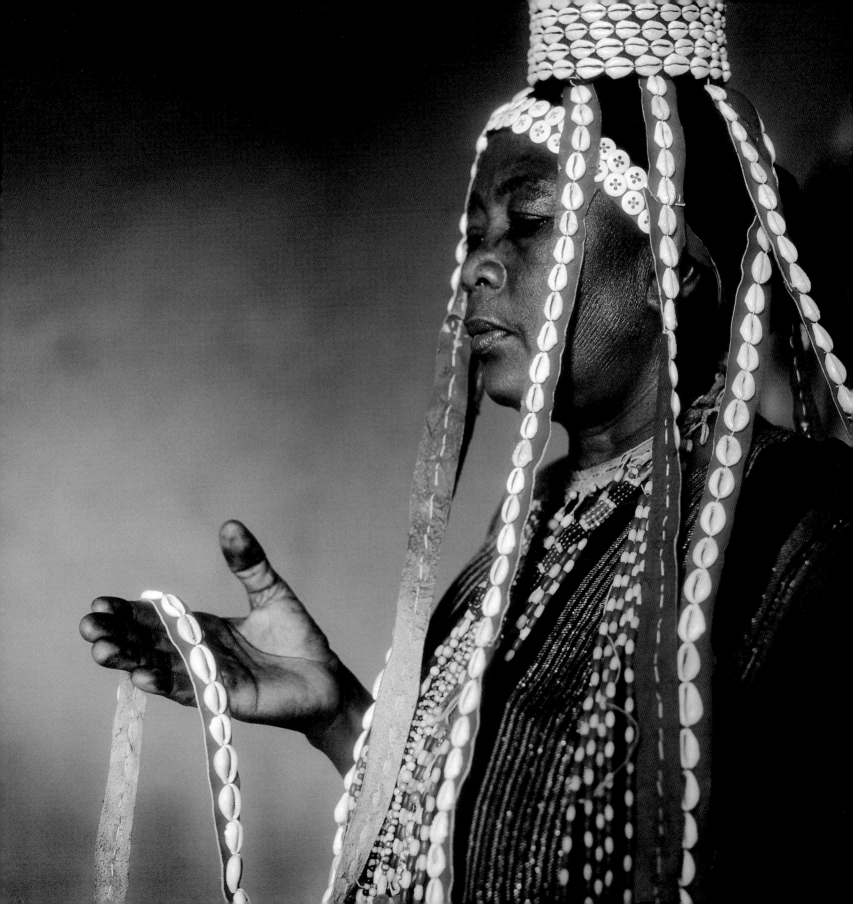

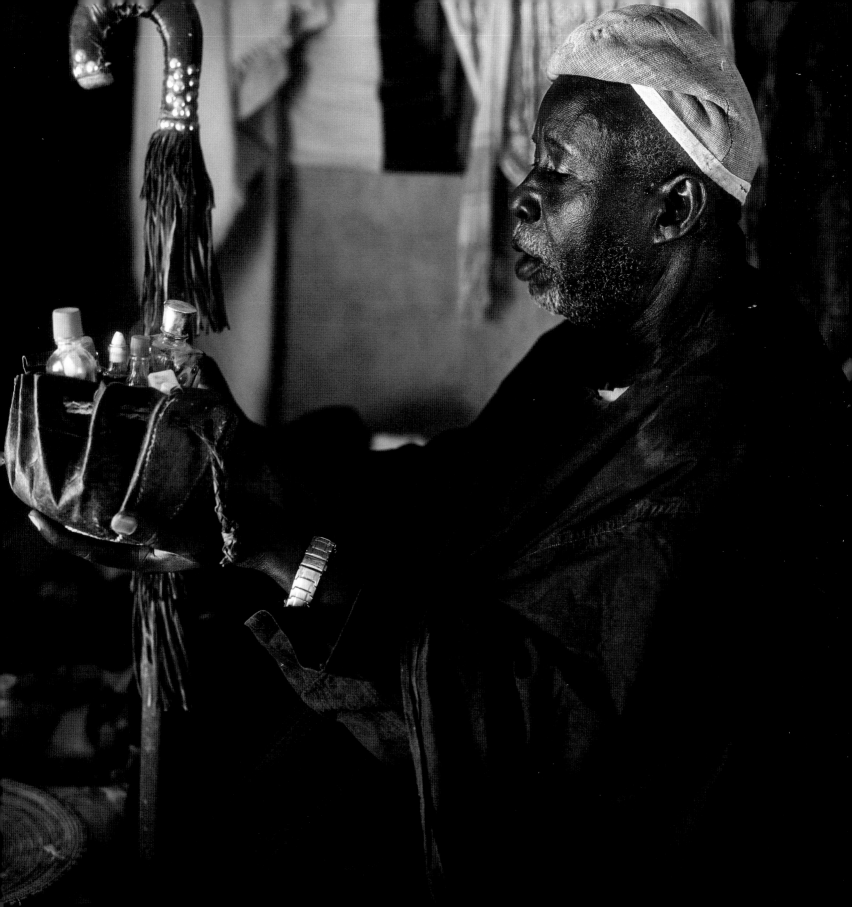

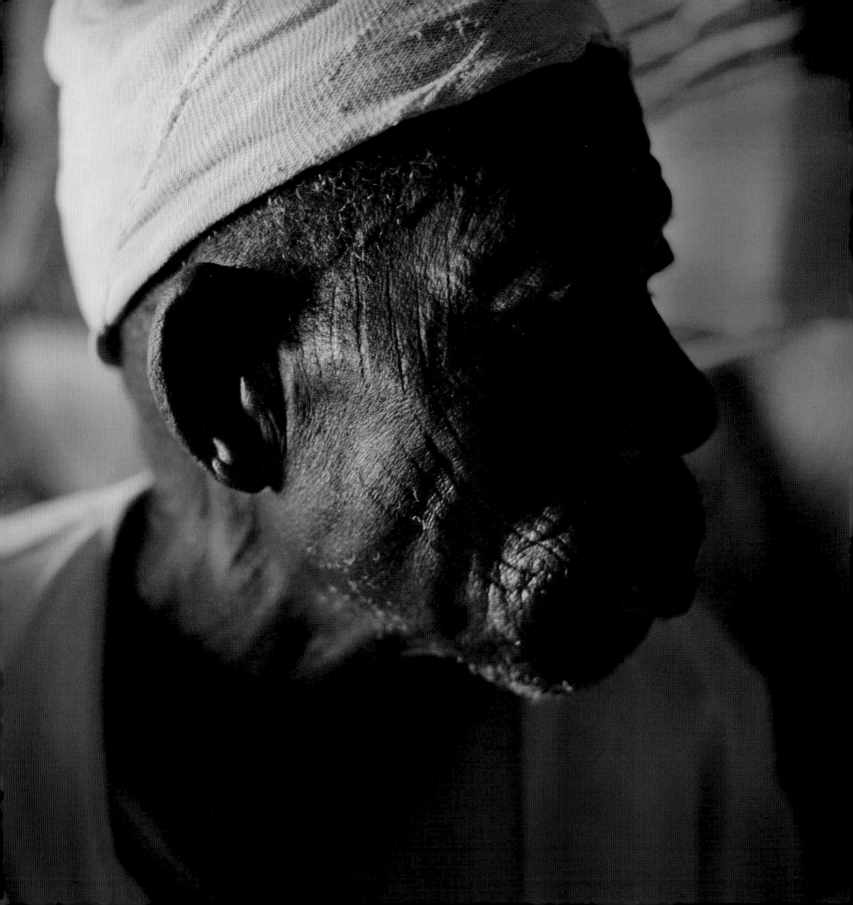

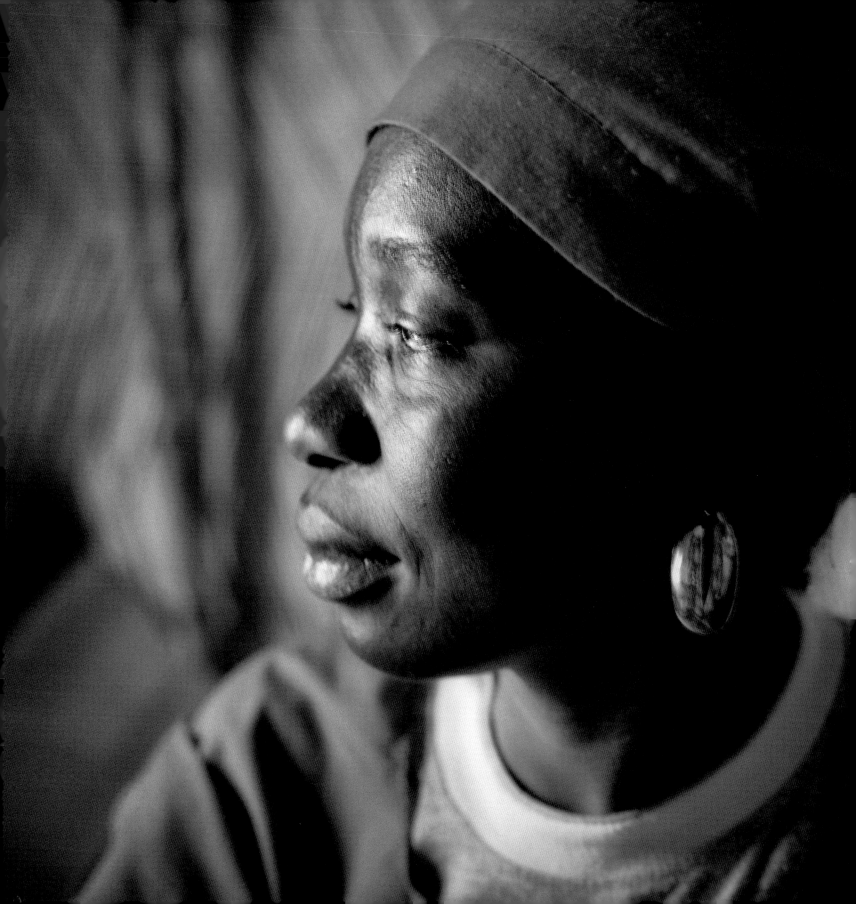

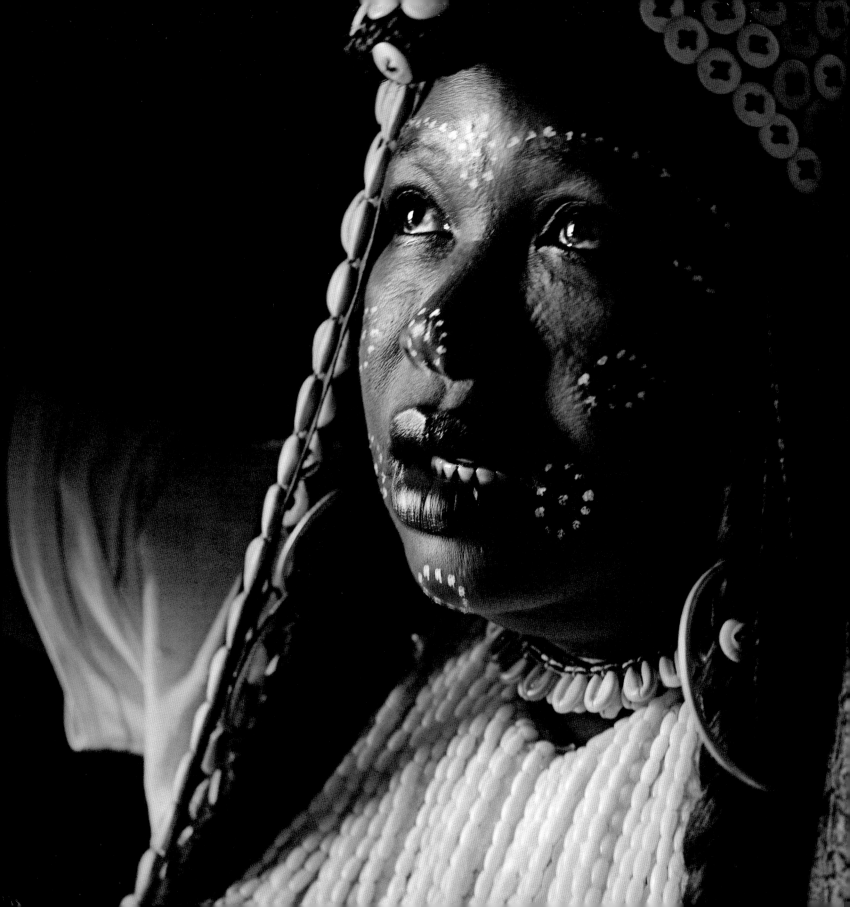

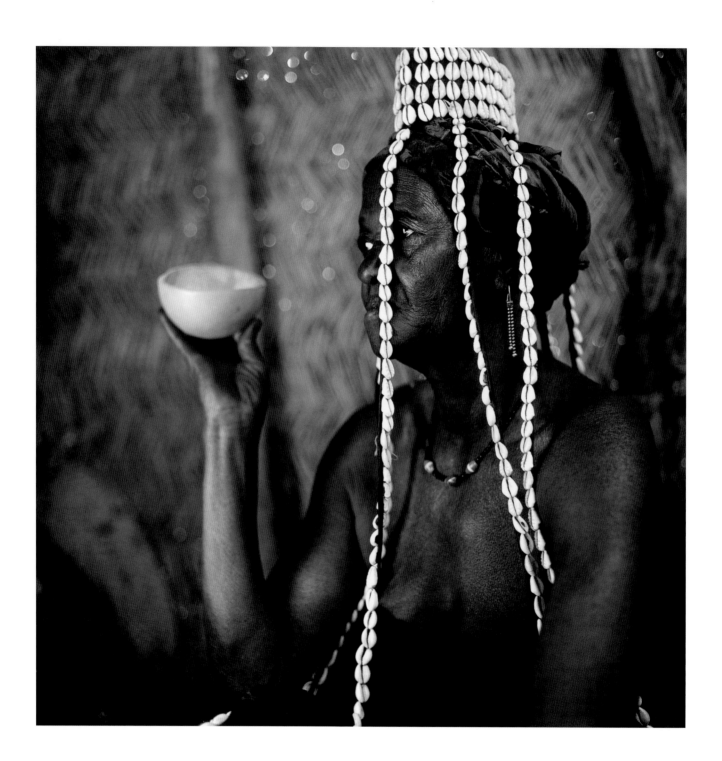

# LA SÉRENDIPITÉ

Caroline Alida

*Tout à fait par hasard, alors que je cherchais autre chose, un adepte du* bori *a croisé mon chemin. J'ai immédiatement senti que j'allais faire plus ample connaissance avec ce phénomène et qu'un monde nouveau s'ouvrait devant moi.*

Vers 2002, j'ai ressenti la nécessité de me retirer un certain temps de notre monde, seule. J'avais besoin de réfléchir. J'aurais pu m'installer dans un monastère, mais je me sentais plus attirée par un séjour dans le vide des grands espaces désertiques. Mon choix se porta sur Agadez, une ville du nord du Niger, isolée dans le désert. J'y étais déjà allée avec mon mari, lors d'un voyage au cours duquel nous avions aussi exploré les environs, c'est-à-dire le massif montagneux de l'Aïr. Mohamed Aboubacar, un ami avec qui nous étions restés en contact depuis notre première visite, mit à ma disposition une petite chambre dans une construction d'argile. Sobrement meublée, elle contenait un lit et un tabouret touareg, et le sol était couvert d'un beau tapis de laine rouge. C'est devenu mon point d'attache lors des nombreux séjours qui ont suivi.

 Quoique la ville d'Agadez soit la base de départ des quelques centaines de touristes qui partent chaque année à la découverte du désert du Ténéré, elle ne se livre pas immédiatement à l'étranger de passage. Une fois visités l'unique – quoique importante – mosquée ancienne et l'intéressant marché aux chameaux, la plupart des visiteurs estiment en avoir fait le tour. À tort, selon moi. Je me suis plusieurs fois égarée dans cette ville relativement étendue et j'ai chaque fois découvert de nouvelles curiosités et rencontré des gens très accueillants. Flâner dans les ruelles de la vieille ville au clair de lune fut aussi une expérience enrichissante, qui m'a permis d'entrer en contact avec moi-même ainsi qu'avec mon environnement. Je fus également frappée par l'exubérance avec laquelle ce peuple d'habitude si sobre célèbre ses fêtes. Les fêtes du Bianu, avec ses cortèges nocturnes tourbillonnants, sa musique et ses mouvements excitants, constituent un spectacle à nul autre pareil. Ces explosions de passion et de frénésie surprennent de la part d'un peuple empreint de mesure.

# SERENDIPITY

Caroline Alida

*One day, entirely by chance, while I was in search of something else, a* bori, *or spirit-woman, crossed my path. I knew straight away that I would have to explore this further. A new world opened up before me.*

Around 2002 I found myself in need of some time out, time alone, out of the world. I had some thinking to do. A conventual retreat was one option, but I was drawn more to the emptiness of a landscape, to the desolate, to live or at least to stay a while in that emptiness. My choice fell on Agadez, an isolated desert town in northern Niger. I had been there before with my husband when we also explored the surrounding area, the Air Mountains. Mohamed Aboubacar, a friend we made on our first visit and had kept up with, found me a room in a mud-built dwelling. Soberly furnished: a Tuareg bed and chair, and a splendid red wool carpet on the floor. This became my regular abode on my many subsequent visits.

 Although Agadez is the base for the few hundred tourists who explore the Ténéré desert every year, the town does not immediately reveal itself to the outsider—except, that is, for a single, though important, old mosque and an interesting camel market. Having seen those, most visitors believe they have seen the place. Wrongly, in my view. Many a time I meandered about the town, which is fairly extensive, and invariably discovered curious new things and met extremely hospitable people. Ambling through the alleyways of the old town by the light of the moon also put me in touch with myself and my surroundings. And I found that there was also an unexpected exuberantly celebratory side to this otherwise austere people. Their Bianu festival, with its swirling nocturnal processions and vibrant music and movement, is without parallel. So much passion and fervour suddenly breaking out in this restrained people.

J'ai rapidement eu l'idée de faire découvrir chez nous les aspects moins connus de la ville d'Agadez. Comme mon langage est la photographie, c'est en images que je voulais exprimer le respect que j'éprouve pour ces hommes et pour leur monde. J'ai parcouru tous les coins de la ville. Des commerçants aux mendiants, nombreux sont ceux dont j'ai fixé l'image sur mes plaques sensibles. Je voulais aussi exprimer ma fascination pour la manière dont ils réussissent à vivre avec très peu de moyens et surtout avec un minimum d'eau. Mes amis Aminou et Boss m'ont introduite auprès de personnes très particulières. J'ai rencontré entre autres des marabouts, ainsi que quelques femmes dotées d'un grand pouvoir. Mais ce qui m'a le plus touchée, c'est ma rencontre avec une adepte du *bori* nommée Tayou. Il émanait d'elle un magnétisme particulier. Elle m'a consacré du temps, alors qu'un grand nombre de personnes attendaient leur tour pour la consulter. Après un échange court mais intense, elle s'est présentée à moi dans sa tenue de *bori*. Elle portait sur la tête une parure de cauris et dans sa main un récipient. Ce qui s'y trouvait est resté caché. Par son attitude, elle irradiait une grande puissance en même temps qu'un grand calme. La photographier tenait du processus sacré et de la méditation. Je pouvais y consacrer tout le temps nécessaire.

Une fois rentrée chez moi à Gand, je ressentais encore l'impact de cette rencontre. Et en développant les photos, je sus que les images contenaient plus qu'un simple portrait de femme. Elle m'avait aussi révélé son âme. J'avais rarement ressenti une telle force. Impatiente d'en savoir plus sur le *bori*, je reçus de mon amie l'anthropologue Ursi Widemann le conseil de lire l'ouvrage *Prayer Has Spoiled Everything: Possession, Power, and Identity in an Islamic Town of Niger* d'Adeline Masquelier. Ce livre m'a fait découvrir le rôle et la place du *bori* en tant que culte animiste au sein d'une société majoritairement musulmane, mais aussi l'imbrication de l'animisme et de l'Islam dans ce contexte spécifique de l'Afrique de l'Ouest.

Lors de mes voyages ultérieurs à Agadez, je me suis presque exclusivement concentrée sur les visites à des représentants du *bori*, cherchant à retrouver la même intensité dans la rencontre et dans l'émotion. À Agadez, j'ai rapidement gagné la confiance de leur chef, ou *sarkin*. Pendant les premières années, c'est Bianu qui occupait cette fonction. Il a ensuite été remplacé par le *sarkin* Haradou. Leur aval fut suffisant pour m'ouvrir des portes chez des dizaines de *bori*. Ce furent toutes, sans exception, des rencontres spéciales. Par l'intermédiaire de mes guides et interprètes

I soon conceived the idea of showing the little-known Agadez to those back home. Because photography was my language I wanted to reflect my respect for the people and their world in images. I trod every inch of the town. Merchants to mendicants, I photographed them all. I was fascinated by how, with the scantest of means and, in particular, with a minimum of water, they managed to live, and this was reflected as well. My friends Aminou and Boss introduced me to exceptional people. Among them were marabouts, several of whom were remarkable women. But what affected me most was my meeting with Tayou, a *bori* woman. She had an extraordinary presence. She made time for me, despite the many people who were waiting for a consultation with her. After a short but intense exchange she presented herself to me in her *bori* persona. She wore a parure of cowry shells and held a container, whose contents remained concealed. Through her bearing she exuded tremendous power, yet also calm. Photographing her felt like a sacred and meditative process. She gave me as much time as I needed.

Back in Ghent, I could still feel her impact on me. And when I developed the photos I knew that the image was more than just a portrait of a woman. She had shown me her soul. Seldom had I felt such a force. I wanted to find out more about *bori*, and a friend, the anthropologist Ursi Widemann, suggested I read Adeline Masquelier's *Prayer Has Spoiled Everything: Possession, Power, and Identity in an Islamic Town of Niger*. This gave me a clearer understanding of the role of the *bori* role and their place as animists in a predominantly Muslim community, and of the interrelationship between animism and Islam in the specific West African context.

On my next trip to Agadez I concentrated almost entirely on visiting representatives of *bori*, seeking the same intense encounter and emotion. In Agadez I soon won the trust of their *sarkin*, or chief. In the first years this was Bianu; later the role was taken over by *sarkin* Haradou. Their endorsement was enough to open the doors of dozens of *bori*. Each encounter was special. With the help of my guides and interpreters (Boss, Boubé, and Ahmed), I was able to ask questions and so gradually came to a greater understanding of their complex ancestor world, and its significance and influence in dealing with all kinds of problems in the here and now. Despite the influence their connection with the

(Boss, Boubé et Ahmed), j'ai pu leur poser des questions et j'ai ainsi progressivement découvert la complexité du monde des ancêtres ainsi que sa signification et son importance pour aider les humains à affronter des problèmes de nature diverse. Malgré l'influence qu'ils détiennent en vertu de leurs liens avec le monde surnaturel, ils semblaient tout sauf aisés. Tant les hommes que les femmes avaient du mal à joindre les deux bouts. Leur statut particulier ne leur permettait pas d'assurer leur subsistance, bien au contraire. Beaucoup d'entre eux gagnaient un peu d'argent en vendant dans les rues des tomates, des cacahuètes ou des crêpes, ce qui leur procurait juste de quoi remplir leur assiette.

Il n'en allait pas de même des *bori* d'Arlit (ville également située dans la province d'Agadez, mais à environ 250 kilomètres de celle-ci), lesquels disposaient de meilleurs moyens de subsistance. Ils avaient souvent des emplois stables et rémunérés auprès des Français dans les mines d'uranium, et c'était aussi le cas de leurs clients. Et la différence sautait immédiatement aux yeux. Leurs logements étaient beaucoup plus grands, plus spacieux et plus solides. À Arlit, j'ai eu l'honneur de séjourner un certain temps chez le chef des adeptes du *bori*, le *sarkin* Issa, un homme très aimable et intègre et un hôte plein de prévenance.

La présence d'adeptes du *bori* dans le nord du pays (dans la province d'Agadez) est un phénomène assez récent et tout à fait inconnu il y a un siècle. Les premiers à s'installer dans la région, il y a environ soixante-dix ans, étaient tous des Haoussas, qui avaient accompagné des commerçants venus du sud du pays. Cette origine méridionale est encore perceptible aujourd'hui. Seuls quelques-uns appartiennent à l'ethnie dominante du nord, celle des Touaregs. La majorité d'entre eux ont au contraire leurs racines dans le sud du Niger, là où se situe le berceau du *bori*.

C'est la raison pour laquelle j'ai voulu explorer cette région également. Je me suis donc retrouvée un beau jour à Dogondoutchi. Hamza Goah, le fils d'un chef traditionnel du canton de Dogondoutchi, m'a prise sous son aile. Il m'a fait connaître tous les représentants majeurs du *bori* vivant dans la région, aussi bien en ville qu'à l'extérieur de celle-ci. Leur situation est tout à fait différente de celle de leurs homologues du nord. Dans la ville de Dogondoutchi, mais plus encore en dehors de celle-ci, dans les villages, nombre d'habitants sont encore de purs animistes. L'islamisation n'a eu que peu de prise sur eux. Les adeptes du *bori* font partie intégrante de la société, comme on peut s'en rendre compte en parcourant les rues.

transcendent world gives them, they are anything but well-off. Both men and women had difficulty making ends meet. Their special status did not bring them a livelihood, rather the contrary. Many of them earned additional income as street vendors, selling tomatoes, peanuts, pancakes… This brought in just enough to scrape by.

For the *bori* of Arlit (also in Agadez Province, but some 250 kilometres away) the situation was clearly different. Their means were greater. They often had regular paid jobs, working for the French in the uranium mines, as did their clients. And you saw this difference at once. Their houses were much larger, more spacious and strongly built. In Arlit I had the privilege of staying for a while with their chief *sarkin* Issa, a most amiable and honourable man and a very kind host.

The presence of *bori* in the north of the country (Agadez Province) is a very recent phenomenon. They were unknown there a century ago. The first to settle in the region, about seventy years back, were all Haousa, who had travelled with the traders from the south of the country. This is still evident today. Only a handful are Tuareg, the predominant ethnic group from the north. The majority have their immediate roots in southern Niger, the cradle of *bori*.

This encouraged me to explore that region too. And so one day I came to Dogondoutchi. I was taken under the wing of Hamza Goah, son of a traditional chief of the Dogondoutchi canton. He introduced me to all the leading *bori* of the area, both inside and outside the city. The situation here was completely different from that of the *bori* of the north. In Dogondoutchi itself many inhabitants are still purely animist and in the surrounding villages this is even more the case. Islam has made little impression on them. Their *bori* are an integral part of the community and you see this at once in the street. Their altars are in plain view, for instance. Most *bori* have a farm which brings in a reasonable income and judging by their names Islam has taken little or no hold. Though this too is gradually changing.

What intrigued me in Niger, which is one of the poorest countries in the world, is just where and how the inhabitants find the strength to survive. Their isolation and distance from our rapidly changing post-modern society means their community still retains many elements

Leurs autels, par exemple, y sont présents et bien visibles. La plupart d'entre eux possèdent une ferme dont ils tirent des revenus corrects, et la consonance de leurs noms prouve qu'ils ne sont que peu ou pas islamisés. Mais ceci aussi est en train de changer peu à peu.

Une question que je me suis souvent posée au Niger, pays qui fait partie des plus pauvres de la planète, est de savoir d'où ses habitants tiraient leur force pour survivre. En raison de l'isolement et de la distance qui les sépare de notre monde postmoderne en perpétuelle mutation, leur société a pu conserver nombre d'éléments d'une tradition vivace qui remonte très loin. Cela me donne une double sensation ; d'une part, je suis encore témoin de coutumes et de rites qui confèrent une dimension sacrée à leur vie quotidienne, et d'autre part, je constate qu'ils subissent une pression croissante, d'un côté en raison de la pénétration de biens occidentaux, même s'il s'agit d'objets mis au rebut, de l'autre en raison de l'influence grandissante de l'Islam wahhabite, qui est plutôt rigoriste et a un effet réfrigérant sur leur société.

Mais même au Niger, une grande partie des traditions sont en train de disparaître et l'importance du *bori* et de ses rituels a tendance à s'affaiblir. Les jeunes quittent la campagne et ne s'intéressent qu'à leur scooter, leur téléphone mobile et leur langage de fondamentalistes. Le culte des esprits reste cependant fortement présent dans les quartiers et les communautés locales. Les moments de transition, de crise, de maladie, de folie et de mort sont marqués par la présence des esprits et l'invocation des ancêtres *via* une musique très caractéristique. Cette musique qui accompagne les rituels du *bori* est particulièrement intense et typique et assure la survie de leur patrimoine immatériel. Avec une fougue inconnue chez nous, le joueur de *goge* (viole) dirige les autres musiciens du groupe (joueurs de *goge*, de *kwarya* et de *gindama*). Pendant des jours, ils invoquent par leurs mélodies et leurs chants le large éventail des dieux de leur panthéon. Le dynamisme de cette musique a un grand pouvoir d'attraction sur les jeunes, qui en écoutent des enregistrements sur cassettes.

of a lively tradition that goes back very far indeed. It gives me a double feeling: on the one hand I am still a witness of the customs and ritual proceedings that give daily life a sacred dimension; on the other I also see how this is coming under pressure through the increasing infiltration of Western (albeit cast-off) goods, and also through the increasing influence of Wahhabi Islam, which is obsessed with control and has a chilling effect on their society.

But in Niger too much tradition is vanishing, and the *bori* and their rituals are losing their influence. Young people leave the rural areas and focus instead on their scooter, mobile phone, or *fundi* talk. Nevertheless, the spirit is still strongly present in districts and local communities. Moments of transition, crisis, sickness, insanity and death go together with spiritual presence and the invoking of the ancestors via their very characteristic music. This music, which accompanies *bori* rituals, is quite specific and extraordinarily intense and it keeps their immaterial heritage alive. With an abandon unknown to us, the *goge* (one-string fiddle) player leads the other musicians (who play the *goge*, *kwarya*, and *gindama*) in the group. Day after day through their melodies and songs they invoke the broad spectrum of the spirit pantheon. The dynamism of this music has a powerful attraction for the young, who listen to it on cassette.

Le *bori* est un des vestiges encore vivaces de leur culture traditionnelle. Malgré cela, je ne me suis pas centrée immédiatement sur la symbolique de leurs vêtements, de leurs attributs ou sur les rituels accomplis lors des réunions. Je voulais aller à la rencontre de la personne humaine par laquelle s'exprime cette culture ancestrale. C'est pourquoi je les ai toujours rencontrés chez eux, dans leur propre cadre et en contact avec eux-mêmes. J'ai ainsi découvert des personnes fières mais aussi très sensibles. Je leur ai laissé le choix quant à la manière dont ils voulaient se présenter à moi en tant qu'adeptes du *bori*. Certains ont choisi d'apparaître accompagnés d'un unique attribut ; tantôt la présence d'un tissu symbolique suffisait, tantôt ils étaient fiers de pouvoir se montrer revêtus de tous leurs atours. Je me suis ainsi laissé pénétrer par leur présence et lorsque je les photographiais, je préférais qu'il n'y ait personne autour de nous. Et comme la plupart des photos ont été faites dans des espaces intérieurs confinés et obscurs, dont je ne modifiais quasiment aucun élément, la rencontre a pris pour moi un caractère magique. C'est cette intensité du contact personnel que je voulais fixer sur mes clichés. Le peu de lumière qui pénétrait dans la pièce n'a jamais été complété par celle d'un flash. Je plaçais mon appareil sur un pied et compensais le manque d'éclairage par un temps de pause plus long, une manière de travailler et de photographier lente mais intense.

La lenteur qui a marqué mon travail de photographe faisait bien entendu partie du processus d'intégration dans leur monde plein de richesse ; mais elle se manifeste également dans les portraits, qui ne se révèlent que lentement au regard. La découverte de la puissance intérieure et des pouvoirs curatifs des différents personnages requiert un effort d'attention et d'observation de la part du spectateur. Un effort à l'issue duquel il découvrira leur âme de guérisseur.

*Bori* is one of the vital remnants of their traditional culture. Even so, I did not focus directly on the symbolism of their dress or attributes, or the rituals performed at their gatherings. I wanted to see the person who is the interpreter of this ancestor culture. That is why I always sought them out at home in their own context, and in communion with themselves. And thus I saw proud but also very sensitive people. I left it to them to determine how they wanted to show themselves to me as *bori*. Some just picked up an attribute, sometimes the presence of a symbolic piece of clothing was enough, others proudly presented themselves in full *bori* regalia. In this way I absorbed them, and when photographing them I preferred to have no one else around. And because most of the images tended to be made in small dark spaces, to which I made no adjustments, the contact took on a magical character for me. I wanted to capture that intimate intensity in my photographs. I never used flash to enhance the little light that penetrated. I put my camera on a tripod and compensated for the low light by using a slow shutter speed. It was a slow but intense way of working and photographing.

This 'slow' but intense way of taking photographs was not only part of the process of merging in their rich world, but is also evident in the portraits, which reveal themselves only gradually. The discovery of their healing and powerful interior requires focused attention and observation from the viewer. Only then do you discover their healing soul.

Je dédie ce livre à Leila,

une belle et charmante jeune femme, mère de deux enfants, frappée par une maladie grave dans un des pays les plus pauvres du monde, où les traitements appropriés sont hors de portée, comme c'est le cas pour des millions d'Africains.

## REMERCIEMENTS

Je remercie les dizaines d'adeptes du *bori* qui m'ont accueillie et écoutée. La moitié d'entre eux à peine figurent dans ce livre. La sélection n'a pas toujours été faite sur la base de leurs qualités. Les noms figurant sur les légendes des photos sont ceux qu'ils m'ont invitée à utiliser ; il s'agit parfois de leur nom officiel, parfois d'un de leurs surnoms.
À Agadez, je suis particulièrement reconnaissante envers Mohamed Aboubacar et Ahmed Manzo Diallo ainsi qu'envers tous les membres de leur famille, qui m'ont toujours reçue de manière particulièrement accueillante. Merci également à mes amis Aminou et Boss, qui m'ont introduite respectivement auprès des marabouts et des adeptes du *bori*.
À Dogondoutchi, je remercie Hamza Gaoh, qui m'a ouvert de nombreuses portes, tant en ville que dans un large périmètre alentour, et qui a témoigné d'une grande patience lorsqu'il m'emmenait à l'arrière de sa moto sur les pistes sablonneuses.

Je remercie du fond du cœur mon mari Koen Vansevenant. Il n'a jamais cessé de me soutenir dans l'accomplissement de mon projet. Les innombrables discussions et réflexions que nous avons partagées sur ce thème m'ont permis de mieux comprendre ce que je faisais – ou plutôt ce que je cherchais – au Niger.
Je remercie également les amis qui m'ont aidée à sélectionner les images et dont le soutien pendant toutes ces années m'a permis de poursuivre ce projet. Je pense surtout à Lieven, Annick, Peter, Sonja, Patrick et Sol.
Philippe Debeerst, qui, avec un grand professionnalisme, a développé – et plus d'une fois sauvé – mes films.
André van Wassenhove, qui a consacré tous ses soins à l'impression de mes photos en grand format.
Pool Andries et Inge Henneman, du Fotomuseum d'Anvers, qui m'ont permis de les exposer.
Je suis très reconnaissante envers Adeline Masquelier, dont le livre *Prayer Has Spoiled Everything: Possession, Power, and Identity in an Islamic Town of Niger* m'a permis d'y voir plus clair dans le monde du *bori* et qui, en dépit d'un emploi du temps très chargé, a bien voulu composer un texte pour ce livre.
Je remercie enfin et surtout mon éditeur, Eric Ghysels. Dès le premier contact, il s'est montré très enthousiaste et n'a jamais cessé de croire en moi tout en sachant que cet ouvrage ne remporterait certainement pas un grand succès commercial. Mes remerciements s'adressent aussi à son équipe, en particulier Laura et Enzo, et au photograveur, Maurizio, qui ont mené à bien la réalisation de ce livre avec beaucoup de soin et de professionnalisme.

This book is dedicated to Leila,

a beautiful, kind young woman and mother of two, struck with a serious illness in one of the poorest countries in the world, where adequate care is out of reach, as it is for so many millions in Africa.

## ACKNOWLEDGEMENTS

The dozens of *bori* people who received me and talked to me. Barely half of them are included in this book. The selection I made was not based specifically on their qualities. The names next to their photos are those they used when talking to me. Sometimes this is their official name, sometimes one of their sobriquets.
In Agadez I thank in particular Mohamed Aboubacar and Ahmed Manzo Diallo, and all the members of their families who always received me with tremendous hospitality. Also my friends Aminou and Boss, who introduced me to marabouts and *bori* respectively.
In Dogondoutchi I thank Hamza Gaoh who opened many doors for me, both in the city and well outside it. And who exercised great patience with me when I clung to the pillion of his motorbike as we negotiated the sand-swamped roads.

I thank my husband Koen Vansevenant with all my heart. Throughout my project he has been a constant support. The countless conversations and reflections we had on this subject gave me a clearer insight into what I was doing—or rather, what I was seeking—in Niger.
I also thank the friends who helped me select the images and supported me through the years in order to continue the project. Especially Lieven, Annick, Peter, Sonja, Patrick, and Sol.
Philippe Debeerst, who developed—and frequently saved—my rolls of film with great professionalism.
André Van Wassenhove, who with great devotion printed my photos in a large format.
Pool Andries and Inge Henneman of the Photo Museum in Antwerp for the opportunity to exhibit there.
Adeline Masquelier, because her book *Prayer Has Spoiled Everything: Possession, Power, and Identity in an Islamic Town of Niger* has given me a clearer view of the *bori* world, and because, notwithstanding her crowded agenda, she was still prepared to write an essay for this book.
And last but not least, the publisher of this book, Eric Ghysels, who from our very first contact was enormously enthusiastic and who has always believed in me in spite of knowing that this book is unlikely to be a huge commercial success. Also his team, in particular Laura and Enzo, and the color separator, Maurizio, who have guided my book to fruition with the utmost care and professionalism.

5 Continents Editions

Coordination éditoriale / Editorial Coordination
Laura Maggioni

Direction de production / Production Manager
Enzo Porcino

Editing
Raphaëlle Roux-Zennaro
Andrew Ellis

Textes traduit en anglais par / English translations
Lee Preedy

Textes traduit en français par / French translations
Dominique Bauthier

Projet graphique / Graphic design
Caroline Van Poucke

ISBN 978-88-7439-565-1

www.fivecontinentseditions.com

Diffusion Seuil / Volumen, France

Distributed in the United States and Canada by Harry N. Abrams, Inc., New York
Distributed outside the United States and Canada, excluding France and Italy, by Abrams UK, London

Photogravure / Colour Separation
Eurofotolit, Cernusco sul Naviglio, Italy

Imprimé en Italie au mois de juillet 2010 sur les presses de / Printed and bound in Italy in July 2010 by
Grafiche Flaminia, Foligno (PG) for 5 Continents Editions, Milan

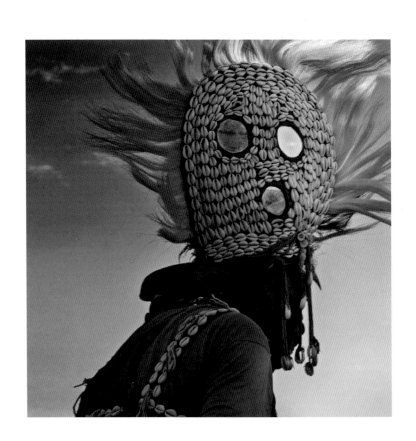